普通高等院校"十三五"艺术与设计专业系列教材

平面构成

（第 2 版）

主编 张鸿博 明 兰 任 怡

清华大学出版社
北京交通大学出版社
·北京·

内 容 简 介

本书从平面构成的理论入手，系统地保留了部分传统教学内容，同时增加了当代的新案例，并使用当下具有创新风格的设计作为案例分析与练习范本，使教材内容更全面。

本书内容包括概述、平面构成的形式美法则、平面构成的基本元素、基本形与骨骼、平面构成的基本形式，以及平面构成在现代设计中的应用，全方位地介绍了平面构成的规律与方法。

本书可作为艺术设计类、环境艺术类、工业设计类专业本科及高职高专学生的教材，也可作为造型艺术类专业学生的参考教材，以及广大艺术设计工作者和艺术设计爱好者的参考资料。

本书封面贴有清华大学出版社防伪标签，无标签者不得销售。

版权所有，侵权必究。侵权举报电话：010-62782989　13501256678　13801310933

图书在版编目(CIP)数据

平面构成/张鸿博，明兰，任怡主编．—2版．—北京：北京交通大学出版社：清华大学出版社，2018.9（2022.9）

普通高等院校"十三五"艺术与设计专业系列教材

ISBN 978-7-5121-3664-9

Ⅰ. ①平… Ⅱ. ①张… ②明… ③任… Ⅲ. ①平面构成（艺术）–高等学校–教材 Ⅳ. ①J511

中国版本图书馆 CIP 数据核字（2018）第 179574 号

平面构成

PINGMIAN GOUCHENG

责任编辑：韩素华

出版发行：清 华 大 学 出 版 社　　邮编：100084　　电话：010-62776969
　　　　　北京交通大学出版社　　邮编：100044　　电话：010-51686414
印　刷　者：艺堂印刷（天津）有限公司
经　　　销：全国新华书店
开　　　本：185 mm×260 mm　　印张：11　　字数：275千字
版　　　次：2018 年 9 月第 2 版　　2022 年 9 月第 3 次印刷
书　　　号：ISBN 978-7-5121-3664-9/J•126
印　　　数：9001～12 000 册　　定价：58.00 元

本书如有质量问题，请向北京交通大学出版社质监组反映。对您的意见和批评，我们表示欢迎和感谢。
投诉电话：010-51686043，51686008；传真：010-62225406；E-mail：press@bjtu.edu.cn。

随着设计艺术在国内高等教育专业中的飞速发展，艺术设计构成基础已成为重要的课程之一。构成基础存在于所有设计类专业基础课中，它的设置直接关乎学生对于后续课程的接受程度和对设计技巧的领悟。现有的大多数平面构成教材源自20世纪80年代从国外翻译过来的内容，随着时间的推移，已渐渐不适应国内现有的设计专业教学，也提供不了更多的实践案例作参考。同时，现有的教材无法满足不同地区的审美及地域文化带来的差异性，也无法适应现代设计活动日新月异的变化。

平面构成作为所有二维设计的必修课程，在高等院校的设计专业中占有重要的地位。本书根据大量一线教师的教学经验和学习方法，通过系统化的教学手段及较新的图文信息，对平面构成课程进行了完整的诠释。本书通过使用计算机与手工结合的方法，使学生对构成形式产生新的理解，并使之具有独特的个人风格。

本书结合传统的平面构成教材，加入新的教学理念和内容，重在研究平面构成的规律及其在设计中的变化。书中的理论部分深入浅出，与实例结合，加重创意过程和设计规律的学习，每部分章节均有详细案例和设计练习，使学生从构成元素到构成形式，都有规可循，有据可依。书中课后练习的设置具有一定的趣味性和适应性，难度上也做了相应的调整，能提升学生完成作品的兴趣与意义。

本书通过大量师生创作的作品，根据平面构成课程的设置，从多角度阐述平面构成的内涵。本书的创新特点如下。

（1）吸收多方面的知识，强调新概念与平面构成的结合，并积极与商业实践结合。

（2）明确设计与设计原理的关系，将理论与实践紧密结合，使设计行为有的放矢。

（3）涉及平面构成的所有适用领域，并就特别的案例进行详细分析。

（4）设计步骤详细，过程清晰，重点突出，使学生在学习中循序渐进地掌握知识和技能。

本书自2011年第1版面世以来，受到了广大院校的肯定，在出版社和教师们的要求下，编者于2017年启动再版的工作。在重新编写的过程中，保留了原有教材的大部分理论，同时加入了对这门课程新的理解和认识，在案例和学生示范部分则加入了近3年新的图片和案例分析，使本书更具有时效性。本书由多所高校的专业教师提供精品教学案例，共同斟酌，并由多位教学经验丰富的教师执笔，与专业课程同步进行，参考了大量的实践经验，集合大家的力量共同完成。南华大学的明兰老师、湖北师范大学的任怡老师参与了本书的主要编写工作。本书的编者多为各高校中的年轻一线教师，教授平面构成等基础课程5年以上，在教学过程中积累了丰富的经验，进行了归纳总结，并提出了具有个人风格的教学创意，体现了目前国内艺术设计基础教学的研究方向。希望本书能为读者学习平面构成助力。

编　者

2018年8月

平面构成

目录
Contens

第 1 章　概述 ··· 1

1.1　平面构成的基本概念 ·· 2
- 1.1.1　构成的概念 ·· 2
- 1.1.2　平面构成的概念 ·· 3
- 1.1.3　平面构成的特征 ·· 5
- 1.1.4　平面构成的分类 ·· 8

1.2　平面构成的历史与现状 ·· 9
- 1.2.1　平面构成的历史 ·· 9
- 1.2.2　平面构成的现状 ·· 20

1.3　平面构成与现代设计的关系 ······································ 22
- 1.3.1　平面构成是现代设计的基础 ·································· 22
- 1.3.2　平面构成与现代设计是内外相结合的整体 ·········· 23
- 课题训练 ·· 24

第 2 章　平面构成的形式美法则 ···································· 25

2.1　统一与变化 ·· 28
- 2.1.1　统一 ·· 28
- 2.1.2　变化 ·· 30
- 2.1.3　统一与变化的关系 ·· 31
- 课题训练 ·· 31

2.2　对称与均衡 ·· 32
- 2.2.1　对称 ·· 32

2.2.2 均衡 ······ 35
　　2.2.3 对称与均衡的关系 ······ 36
　　课题训练 ······ 37
2.3 节奏与韵律 ······ 37
　　2.3.1 节奏 ······ 37
　　2.3.2 韵律 ······ 39
　　2.3.3 节奏与韵律的关系 ······ 40
　　课题训练 ······ 41
2.4 比例与分割 ······ 41
　　2.4.1 比例 ······ 41
　　2.4.2 分割 ······ 43
　　2.4.3 比例与分割的关系 ······ 44
　　案例分析 ······ 45
　　课题训练 ······ 46

第3章　平面构成的基本元素 ······ 47

3.1 点构成 ······ 48
　　3.1.1 点的定义 ······ 48
　　3.1.2 点的作用 ······ 48
3.2 线构成 ······ 51
　　3.2.1 线的概念 ······ 51
　　3.2.2 线的特点 ······ 52
3.3 面构成 ······ 57
　　3.3.1 面的概念 ······ 57
　　3.3.2 面的特点 ······ 57
　　课题训练 ······ 59

第4章　基本形与骨骼 ······ 63

4.1 基本形 ······ 64
　　4.1.1 基本形的概念 ······ 64
　　4.1.2 基本形的作用 ······ 65
　　4.1.3 构成中基本形的创造方法 ······ 66
　　4.1.4 构成中群化构成基本形之间的关系 ······ 71
　　4.1.5 图与地 ······ 72
　　4.1.6 基本形在平面构成中的构成变化规律 ······ 74
　　课题训练 ······ 75
4.2 骨骼 ······ 76

4.2.1 骨骼的概念 …………………………………………………… 76
4.2.2 骨骼的作用 …………………………………………………… 77
4.2.3 骨骼的分类 …………………………………………………… 78
4.2.4 基本形与骨骼的关系 ………………………………………… 83
案例分析 …………………………………………………………… 84
课题训练 …………………………………………………………… 86

第 5 章　平面构成的基本形式 …………………………………… 87

5.1　重复构成 ……………………………………………………… 88
5.1.1 骨骼的重复 …………………………………………………… 88
5.1.2 基本形的重复 ………………………………………………… 89
5.1.3 重复基本形与重复骨骼的关系 ……………………………… 93
课题训练 …………………………………………………………… 94

5.2　近似构成 ……………………………………………………… 95
5.2.1 同族同类近似构成 …………………………………………… 96
5.2.2 单元形相互加减形成的近似构成 …………………………… 99
5.2.3 选取变动近似构成 …………………………………………… 100
课题训练 …………………………………………………………… 101

5.3　渐变构成 ……………………………………………………… 101
5.3.1 骨骼的渐变 …………………………………………………… 102
5.3.2 基本形的渐变 ………………………………………………… 103
课题训练 …………………………………………………………… 106

5.4　发射构成 ……………………………………………………… 107
5.4.1 发射构成的文化现象 ………………………………………… 108
5.4.2 发射构成的形式 ……………………………………………… 109
课题训练 …………………………………………………………… 111

5.5　密集构成 ……………………………………………………… 112
5.5.1 有骨骼作用的密集 …………………………………………… 113
5.5.2 自由密集 ……………………………………………………… 113
课题训练 …………………………………………………………… 116

5.6　特异构成 ……………………………………………………… 119
5.6.1 特异的单元形 ………………………………………………… 119
5.6.2 特异的骨骼 …………………………………………………… 121
课题训练 …………………………………………………………… 122

5.7　肌理构成 ……………………………………………………… 123
课题训练 …………………………………………………………… 130

第 6 章　平面构成在现代设计中的应用 ………………………… 133

6.1　平面构成在平面设计中的应用 ……………………………… 134
6.2　平面构成在建筑及室内设计中的应用 ……………………… 138

 6.3　平面构成在产品设计中的应用 …………………………………… 148
 6.4　平面构成在装饰设计中的应用 …………………………………… 151
 6.5　平面构成在纺织品设计中的应用 ………………………………… 154
 6.6　平面构成在网页界面设计中的应用 ……………………………… 158

参考文献 ………………………………………………………………… 165

第 1 章
概　述

1.1 平面构成的基本概念

平面构成作为设计基础，已广泛应用于平面设计、建筑设计、室内设计、产品设计、服饰及纺织品设计等领域。对平面构成基本概念的学习和了解有助于我们更好地理解课程的学习目标和要求。

1.1.1 构成的概念

构成在《现代汉语词典》中的解释为：①形成，造成；②结构。

在艺术领域，"构成"这一概念产生于20世纪初的俄国，是十月革命胜利前后在俄国产生的前卫艺术运动和设计运动，即"俄国构成主义运动"。构成主义否认艺术绘画的再现性，认为艺术的形式也应是抽象的几何形式，主张用长方形、圆形、直线等构成半抽象或抽象的画面和雕塑，以表现自由的单纯结构及结构自身，因此又称"结构主义"（见图1-1～图1-4）。构成主义的代表人物有卡西米尔·马列维奇、弗拉基米尔·塔特林、罗金科、埃尔·李西斯基等。

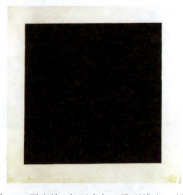

图1-1　黑方块　卡西米尔·马列维奇（俄国）

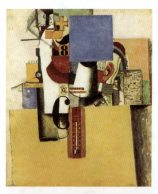

图1-2　第一军人　卡西米尔·马列维奇（俄国）

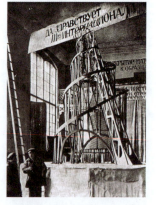

图1-3　第三国际纪念塔
弗拉基米尔·塔特林（俄国）

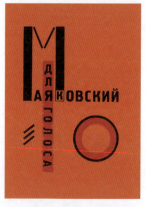

图1-4　《为玛亚科夫斯基的声音》封面
埃尔·李西斯基（俄国）

在设计领域,"构成"是指一种造型概念,它作为一个完整的现代设计基础训练的教学体系,在德国的包豪斯设计学院得以继续发展和不断完善(见图1-5)。当时俄国的构成主义以抽象的手法探索事物的实用性,以及新技术条件下产品设计与技术结合的新问题,对新的设计语言和现代工业设计的发展具有革命性的影响。特别是构成主义思想于1921年传到德国魏玛的包豪斯设计学院,在包豪斯设计学院掀起一场构成主义运动热潮,对包豪斯设计学院构成教育体系的形成起到不可磨灭的作用。此时,"构成设计"开始成为现代设计的理念和形式的基础,其含义是指将一定的形态元素按照视觉规律、力学原理、心理特性、审美法则进行的创造性的组合,从而产生一种新的形态,是对造型艺术、视觉设计中所涉及的形态、色彩、立体空间、材料、肌理、质感等课题的一些基本概念、原理、形态组合规律、造型结构的组织原则、形式语言表达等进行研究的学问(见图1-6)。

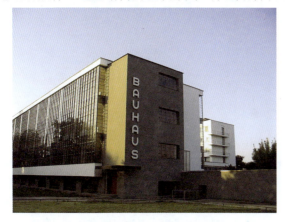
图1-5 包豪斯设计学院(德国)

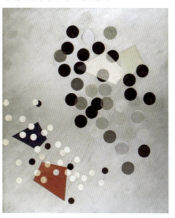
图1-6 包豪斯设计学院教员莫霍利·纳吉的作品

1.1.2 平面构成的概念

1. 什么是平面构成

平面构成的概念是区别于色彩构成、立体构成课程的性质概念而言的。最初在德国包豪斯设计学院的视觉课程中,并没有我们现在所说的"三大构成"的课程,而是统称为"基础课程"。基础课程包括了对图形的三大要素——点、线、面进行纯理性的分析和分解式的作业练习,对立体的几何图形作视觉理性的分析及对色彩中的色相、明度、纯度三大因素的视觉科学理论的分析。后来日本东京艺术大学、筑波大学等学校的一些教师通过对包豪斯设计学院的基础课程的研究,进行了一系列的改进和完善工作,最终把包豪斯设计学院的设计基础课程分割成三大构成——平面构成、色彩构成和立体构成。三大构成的概念从而得以确立起来,并继而不断发展成为一门广泛应用于艺术设计领域中的学科,成为现代艺术设计专业的基础课程。

平面构成是利用点、线、面等视觉元素在二维的空间里,按照美的视觉效果,以理性和逻辑性的手法进行编排和组合的一种方法。重点研究在二维空间中如何创造形象,如何运用构成的形式美法则组织形象与形象之间的关系,创造出具有强烈形式美感的新形态(见图1-7与图1-8)。

图1-7 线的平面构成练习　　　　图1-8 点、线结合的平面构成练习

2. 平面构成与色彩构成、立体构成的关系

色彩构成是人类从色彩知觉和心理出发，用严谨的科学分析的方法，把纷繁复杂的色彩现象还原为最容易理解的基本要素，按照一定的色彩规律去组合构成要素间的相互关系，创造出新的、理想的色彩效果（见图1-9）。

立体构成也称为空间构成，是以一定的材料为基础，以力学为依据，将造型要素按照一定的构成原则，组合成美好的形体。平面构成是研究立体造型各元素的构成法则（见图1-10）。

图1-9 色彩构成练习　　　　图1-10 立体构成练习

平面构成是立足于平面的点、线、面等视觉要素的组合，它所组合的"体"是有位置、长度、宽度和虚幻厚度的二维虚幻立体，是抽象的二维空间的幻想。色彩不能脱离形体和空间而独立存在，色彩构成以平面构成为基础。立体构成同样是建立在平面构成的基础之上，再通过色彩表现出来的丰富的立体空间。与平面构成相比，立体构成的本质形态是可视、可触的三维空间的真实形态，"体"是有位置、长度、宽度、厚度和重心的

三维实体,具有客观存在的本质特征。三者形成了一定的既具有连续性又具有更深层次的递进关系。平面构成、色彩构成、立体构成三者之间虽然密不可分,但又具有相对的独立性,在设计实践活动中通过各种灵活的结合才能达到最佳的组合形式,产生美的效果(见图1-11与图1-12)。

图1-11 具有强烈构成设计风格的建筑

图1-12 灯具设计彰显线构成的韵律美

1.1.3 平面构成的特征

平面构成不是单纯的绘画造型艺术,其特有的视觉形态和构成方式带给人们特殊的视觉美感和审美享受。平面构成作为用以启发思维、提高审美能力和培养造型能力为目的的基础课程,具有以下特征。

1. 平面构成的基本原理来自客观世界

平面构成的基本理论源于自然科学和哲学认识论的发展,尤其是20世纪建立在最新发展的量子力学基础之上的微观认识论,使得人们更为关注事物内部的结构。自然界的物质结构及生物所构成的美的规律,显示出了巨大的生命力和感染力(见图1-13与图1-14)。这种由宏观认识到微观认识的深化,影响了平面构成基本原理的形成和发展。

图1-13 微观世界1

图1-14 微观世界2

平面构成不是表现具体物象的艺术再现,而是反映自然现象的运动规律、形式美法则和组织结构的构成形式的方法论。通过观察、体验和联想,把客观世界中复杂多样的现象以逻辑分析的方式加以概括和理性认识,使我们能从艺术设计的角度形成对事物结构的重新审视(见图1-15～图1-18)。以平面构成的形式美法则为例,任何视觉艺术的形式美

规律都必须通过一定的组织结构和艺术语言体现出来。这种形式美规律在自然界中无处不在，如秩序与和谐、节奏与韵律、条理与反复、比例与尺度、空间与分割、对称与平衡、动与静等。平面构成就是从客观世界中观察并概括出了这些形式美法则，并将这些形式美规律应用在其组织结构和艺术语言中。

图 1-15　自然界的特异构成

图 1-16　自然界的密集构成

图 1-17　自然界的节奏、韵律美

图 1-18　自然界的发射构成

2. 平面构成具有一定的规律性

平面构成的元素由概念元素、视觉元素和关系元素构成。

概念元素是存在于我们头脑中的元素，如头脑中存在的点、线、面、体等，有的时候是现实生活中并不存在的抽象的意念形式。

视觉元素是将概念元素体现在具体设计中的元素。一切用于平面构成中的可见的视觉元素，通称形象。形象是有面积、形状、色彩、大小和肌理的视觉可见物。在构成中点、线、面是造型元素中最基本的形象，也称为基本形。由于点、线、面及其他视觉元素的多种不同的形态结合和作用，就产生了多种不同的表现手法和形象。

关系元素是指视觉元素的组合形式,是由框架、骨骼及空间、重心、虚实、有无等因素决定的。其中最主要的因素是骨骼,骨骼可以分为在视觉上起作用的有作用骨骼和在视觉上不起作用的无作用骨骼,以及有规律性骨骼(重复、近似、渐变、发射等骨骼)和非规律性骨骼(密集、对比等骨骼)。

视觉元素与关系元素的上述这些特性相互影响、相互制约、相互作用而构成千变万化的视觉形态。其中,视觉元素是多样的、变化的,关系元素即构成形式的类型则是相对不变的,因而决定了平面构成具有一定的规律性(见图1-19与图1-20)。

 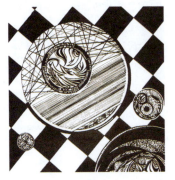

图1-19 独特的视觉元素和渐变骨骼组合成的平面构成　　图1-20 点、线、面结合的平面构成练习

3. 平面构成具有明显的数学美和秩序美

早在古希腊时期,哲学家毕达哥拉斯就用数的函数关系阐释了自然美及其规律,提出了"万物皆数"的学说,认为世间万事万物都必然遵循一定的和谐而有序的数学比例规律,这种规律就是自然法则,他制定了被称为自然界最美的比例的"黄金分割"比,黄金分割被后人广泛运用于艺术与设计领域。

平面构成主要是研究视觉形态要素点、线、面、形与空间的关系,构成的骨骼变化及形状空间组合产生视觉心理。它的主要特点:一是分析性,即它必须在观察现实生活的基础上分析生活现象,才能得到好的构成设计;二是逻辑性,即它是通过严格的逻辑思维,用数理原理与美的观念相结合产生的设计艺术。例如,在骨骼中运用到了数学中的数列,使构成作品产生强烈的韵律感。因此,平面构成向我们展示了抽象与概括的力量、数学之美和秩序之美,这种数学美和秩序美也是现实世界广泛存在的形式美感之一(见图1-21~图1-23)。

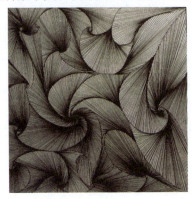

图1-21 具有秩序和数理之美的平面构成　　图1-22 自然界的秩序美　　图1-23 人造世界的秩序美

4. 平面构成是理性和感性的综合

虽然平面构成的思维过程和训练方式充满了理性分析和逻辑推理，但它绝不是机械化的、教条化的。它在强调形态之间的比例、平衡、对比、节奏、律动等的同时，又要讲究形态对人所传达的视觉感受与心理反应，具有美的价值取向，从而达到一种共鸣的感受。因此，平面构成是理性的设计思维和感性的设计情感的综合体。

总之，平面构成构筑于现代科技美学基础之上，它综合了现代物理学、光学、数学、心理学、美学等诸多领域的成就，带来新鲜的观念要素。与其他绘画作品不同，一般绘画作品是以具体的形象来打动人，给人以具象的审美享受，而平面构成则从自然形态中有意识地抽取了事物的精粹再重新组合构成，突出对象形式中美的本质特征，将它概括、提炼，使形态比生活本身更强烈、更鲜明。平面构成以形式美为主要表现方式并散发出独特的艺术魅力。

1.1.4 平面构成的分类

根据平面构成视觉元素的不同，可以将平面构成分为抽象形态构成和具象形态构成两大类。

1. 抽象形态构成

抽象形态构成是将点、线、面基本形及其他几何形态进行组合的构成形式。抽象形态包括有机形和偶然形。由点、线、面的大小、方向、疏密等的不同产生基本元素的变化，这些基本元素按重复、近似、渐变、发射、特异、对比、密集、肌理、空间等不同的骨骼和章法在形式美法则的指导下形成千变万化的构图与画面（见图1-24～图1-26）。抽象形态构成是平面构成常用的训练方法。

 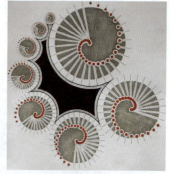

图1-24 抽象形态构成1　　图1-25 抽象形态构成2　　图1-26 抽象形态构成3

2. 具象形态构成

具象形态构成是以自然形态和人工形态为基础的构成形式。自然形态指自然界中存在的各种形态，包括动物、植物、自然景观等；人工形态是人为创造的各种形态，包括建筑、

服装、生活用品等。具象形态的构成通常是对形态的整体或局部打散、重组，重新构成一个新的形态；或者是根据创作意图提炼出具有一定含义的其他形态去重新组合出新的形态（见图1-27～图1-30）。

图1-27　具象形态构成1　　图1-28　具象形态构成2（学生作品）　　图1-29　具象形态构成3（学生作品）

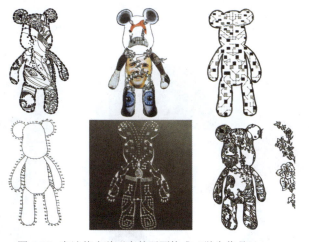

图1-30　泰迪熊多种形态的平面构成（学生作品）

1.2　平面构成的历史与现状

平面构成、色彩构成和立体构成在中国艺术教育界被统称为"三大构成"课程，它们起源于1919年德国包豪斯设计学院的设计课程改革。三大构成课程自20世纪80年代进入我国以来，对提高学生思维想象能力、启迪设计灵感具有奠基作用，对我国教学模式的改革具有巨大的推动作用。

1.2.1　平面构成的历史

1. 构成的萌芽

1）俄国构成主义

平面构成的产生并不是独立的，它与其他几种构成形式共同起源于造型艺术运动中的构成主义，其中最具代表性的是在第一次世界大战期间和战后初期的"俄国构成主义运

动"。该设计运动在艺术史上也称为"至上主义"运动,是俄国十月革命胜利前后一小批先进的知识分子当中产生的前卫艺术和设计运动。这些构成主义者高举反艺术的立场,避开传统艺术材料,如油画颜料、画布及革命前的图像。因此,艺术品可能来自现成物,如木材、金属、照片或纸张。艺术家的作品经常被视为系统的简化或抽象化,在所有领域的文化活动中,从平面设计到电影和剧场,他们的目标是要通过结合不同的元素以构筑新的现实。建筑家埃尔·李西斯基的海报《红契子攻打白军》是采用完全抽象的形式,强烈地表达出革命观念的现代海报之一(见图1-31)。俄国构成主义者把结构当成是建筑设计的起点,以此作为建筑表现的中心,这个立场成为世界现代建筑的基本原则。他们利用新材料和新技术来探讨"理性主义",研究建筑空间,采用理性的结构表达方式,对于表现的单纯性,摆脱代表性之后自由的单纯结构和功能的表现进行探索,以结构的表现为最后终结,如弗拉基米尔·塔特林设计的第三国际塔方案,完全体现了构成主义的设计观念(见图1-32)。

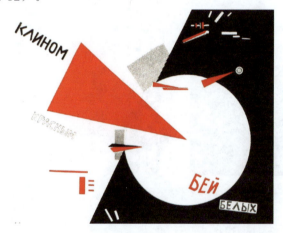 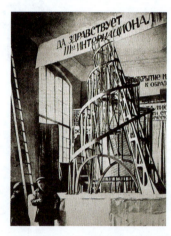

图1-31 海报《红契子攻打白军》 埃尔·李西斯基　　图1-32 第三国际塔 弗拉基米尔·塔特林

1922年,俄国构成主义者们发表《构成主义》的宣言,在宣言中提出构成主义的三个基本原则:技术性、肌理、构成。其中,技术性代表了社会实用性的运用;肌理代表了对工业建设材料的深刻了解和认识;构成象征组织视觉新规律的原则和过程。构成主义在设计上集大成的主要代表是埃尔·李西斯基,他对构成主义的平面设计的影响最大(见图1-33~图1-35),并在现代家具方面进行了全面的设计与制作实验,设计了许多经典家具作品(见图1-36与图1-37)。1921年,埃尔·李西斯基离开祖国,前往德国、荷兰与瑞士,在那儿他遇到了欧洲其他国家的现代主义者与达达主义者,以及荷兰的风格主义,其艺术思想由此在国外得到推广和传播,并将俄罗斯的构成主义观念和思想带到西方,构成主义探索开始为西方所认识,产生了巨大震动。

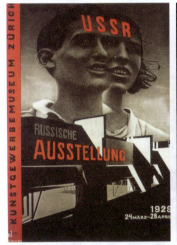

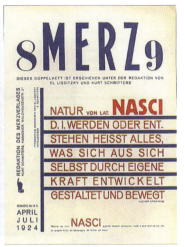

图 1-33　1929 年设计的展览海报　埃尔·李西斯基　　图 1-34　1923 年设计的《艺术的主义》的页面版式　埃尔·李西斯基　　图 1-35　为 Merz 做的图书设计　埃尔·李西斯基

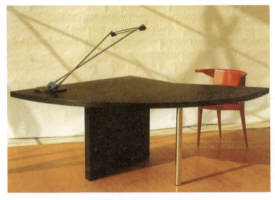

图 1-36　家具设计 1　埃尔·李西斯基　　　图 1-37　家具设计 2　埃尔·李西斯基

2）荷兰风格派

荷兰风格派又称新造型主义画派，于1917—1928年由蒙德里安等人在荷兰创立。其绘画宗旨是完全拒绝使用任何的具象元素，只用单纯的色彩和几何形象来表现纯粹的精神。其代表人物还有特奥·凡·杜斯伯格、巴特·凡·德·莱克等。荷兰风格派从一开始就追求艺术的"抽象和简化"。它反对个性，排除一切表现成分而致力于探索一种人类共通的纯精神性表达，即纯粹抽象。艺术家们共同关心的问题是：简化物象直至本身的艺术元素。因而，平面、直线、矩形成为艺术中的支柱，色彩亦减至红黄蓝三原色及黑白灰三非色。艺术以足够的明确、秩序和简洁建立起精确严格且自足完善的几何风格（见图1-38与图1-39）。蒙德里安更把新造型主义解释为一种手段，"通过这种手段，自然的丰富多彩就可以压缩为有一定关系的造型表现。艺术成为一种如同数学一样精确地表达宇宙基本特征的直觉手段"。

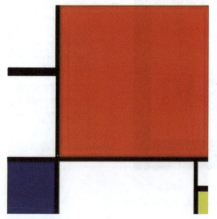
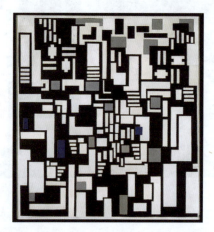

图1-38 红黄蓝 蒙德里安　　　　图1-39 玩牌的人 特奥·凡·杜斯伯格

　　荷兰风格派的艺术实践是多方面的。除蒙德里安在绘画领域取得的无与伦比的成就外，通过建筑、家具、产品、室内设计，他们企图创造一个新的秩序和新的世界。荷兰风格派具有以下几个特征。

　　（1）把传统的建筑、家具和产品设计、绘画、雕塑所有的平面设计的特征完全剥除，变成最基本的几何结构单体，或者称为元素。

　　（2）把这些几何结构单体，或者元素进行组合，形成简单的结构组合，但在新的结构组合当中，单体依然保持相对的独立性和鲜明的可视性。

　　（3）对于非对称性的深入研究与运用。

　　（4）非常特别地反复应用横纵几何结构和基本原色与中性色。

　　蒙德里安及其伙伴们的艺术理念和艺术实践有一个重要的宣传阵地——《风格》杂志。这份有影响的评论杂志自1917年6月16日创刊以来，为风格派的思想传播和作品汇合做出了很大贡献，风格派的名称亦源于它。荷兰风格派的平面设计主要集中在《风格》杂志的设计上，特点是高度理性，完全采用简单的纵横排列方式，字体完全采用无装饰线体，除了黑白方块或长方形之外，基本没有其他装饰。

　　风格派最有影响的实干家之一是里特维尔德，他将风格派艺术由平面推广到了三维空间，通过使用简洁的基本形式和三原色创造出了优美而具功能性的建筑与家具，以一种实用的方式体现了风格派的艺术原则。里特维尔德设计的红蓝椅和曲折椅以其完美和简洁的物质形态反映了风格派运动的哲学，并向人们表明，抽象的原理可以产生出满意的作品（见图1-40与图1-41）。1923年底，里特维尔德设计了荷兰乌德勒支市郊的施罗德住宅，这是他第一件重要的建筑作品，其最显著的特点是各个部件在视觉上的相互独立。通过使用构件的重叠、穿插及使用原色来强调不同构件的特点，创造了一个开放和灵巧的建筑形象。室内陈设也体现了与室外一样的灵活性，楼层平面中唯一固定的东西就是卫生间和厨房，因而可以自由划分，适用于不同的使用要求，外部的色彩设计也同样用在室内，以色彩来

区分不同的部件，又富于装饰意味。这所住宅的设计可以说是蒙德里安绘画的立体化（见图1-42）。

图1-40　红蓝椅　里特维尔德

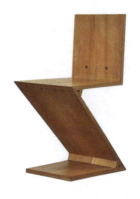
图1-41　曲折椅　里特维尔德

图1-42　施罗德住宅　里特维尔德

2. 基础课程的诞生

平面构成的教学体系始于德国的包豪斯设计学院。1919年，包豪斯斯设计学院作为世界上第一所完整的设计学院在德国魏玛成立。它吸取了20世纪初欧洲各国在艺术和设计领域探索与研究的成果，特别是俄国"构成主义"设计运动和荷兰"风格派"的成果，并不断发展完善，使这所学校成为当时集中体现欧洲现代主义设计运动的中心，极大地促进了现代主义设计运动的发展。作为设计教育的里程碑学校，包豪斯斯设计学院在建校初期就开设了设计基础课程，由教师约翰内斯•伊顿来讲授。在课程中他提出基础知识的学习，包括透视和构造、空间和色彩、材料（砖石、木材、金属、织物、玻璃、颜色等）、对自然界的了解和观察、设备和工具的使用及对理论的学习（艺术史论、哲学、美学等），组建了最初形式的工作小组。包豪斯斯设计学院基础课程的研究体现在平面化与立体结构上，使设计基础理论研究第一次建立在科学的基础之上，完整地形成一套设计基础体系。它的诞生打破了以往艺术家仅靠个人感受而非科学化的形式，这些是在包豪斯设计学院建立之前所没有的。基础课程进行点、线、面的分解，对物质的色彩、材料、肌理进行深入学习，分析物体的存在因素，从平面和立体角度探索，寻找视觉中的变化与规律，另外，将绘画

平面构成

用构成的语言拆分，通过对于绘画的分析，找出视觉的规律来，特别是韵律和结构，将这些加以整合，形成独特的形式。包豪斯设计学院的基础课程还使得学生对自然界有一个新的认识，对自然的事物产生一种新的敏感性，形成敏锐的观察力。对不同的材料应有不同的表现方式，如石头、皮革、玻璃等。在色彩教学方面引入了康定斯基、克利、蒙克等新教员，对于完善教学起到了积极的作用。康定斯基在色彩方面形成了自己独特的语言，将三原色（红、黄、蓝）带入绘画教学体系，从完全抽象的色彩与形体的理论研究开始，然后逐步把这些抽象内容与具体设计联系起来。对于点、线与形态都赋予心理内容与象征意义。同时强调各种形态之间的依存和融会贯通关系，既注重以科学为研究前提，更加强调人的精神因素，追求与实践相结合，在理论课上更多强调感觉与创造性之间的关系。

包豪斯设计学院以前的设计学校，偏重于艺术技能的传授，如英国皇家艺术学院前身——设计学校，设有形态、色彩和装饰三类课程，培养出的学生大多数是艺术家而极少数是艺术型的设计师。包豪斯设计学院则十分注重对学生综合能力与设计素质的培育，为了适应现代社会对设计师的要求，他们建立了"艺术与技术新统一"的现代设计教育体系，开创类似三大构成的基础课、工艺技术课、专业设计课、理论课及与建筑相关的工程课等现代设计教育课程，培养出大批既有艺术修养，又有应用技术知识的现代设计师。实用的技艺训练、灵活的构图能力、与工业生产的联系，三者的紧密结合，使包豪斯设计学院产生了一种新的"艺术＋技术"的设计风格。其改革的核心在于利用手工艺的训练方式为基础，通过艺术的训练，使学生对于视觉的敏感达到一个理性的水平，强调对材料、结构、肌理、色彩等的理性和科学的认识与理解，而不仅仅是艺术家的个人见解。约翰内斯·格罗佩斯聘任了画家约翰内斯·伊顿、利奥尼·费宁格、雕塑家格哈特·马克斯、克利、康定斯基和莫霍利·纳吉等任导师，他们在1919—1924年，陆续来到了魏玛，这些人极富原创性，同时也极擅长自我表达，他们也是其崭新的艺术教学计划和理论体系特别是基础课程的改革者与实践者（见图1-43～图1-45）。

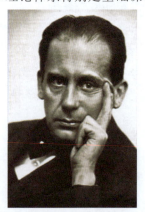
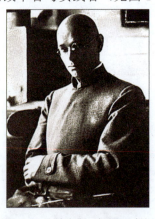
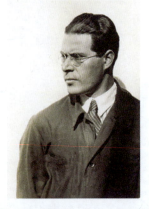

图1-43 约翰内斯·格罗佩斯（德国）　图1-44 约翰内斯·伊顿（瑞士）　图1-45 莫霍利·纳吉（匈牙利）

其中，莫霍利·纳吉负责包豪斯设计学院的基础课程教学。他强调对形式和色彩的理性认识，注重点、线、面的关系，教导学生在实践中学会客观分析二维空间的构成，进而推广到三维空间的构成分析上，这就为设计教育奠定了三大构成的基础。莫霍里·纳吉于1920年到达柏林，在这里，他受到了构成主义的强烈影响，开始完全走向抽象之路，创作了大量以构成为题材的作品（见图1-46与图1-47）。1923年，莫霍利·纳吉应格罗佩斯的邀请前往德国魏玛，由此开启了他在包豪斯设计学院长达5年的教学生涯。莫霍利·纳吉在1923年为魏玛博览会设计海报，可以发现纳吉已经成功地将自己的艺术风格运用在平面设计当中：作者用抽象的几何形很好地表达了展览会所具有的现代工业的理性特征，同时赋予海报极强的视觉冲击力，在能够很快地吸引观者眼球的同时，也没有忽视文字信息的有效传达（见图1-48）。莫霍利·纳吉为《包豪斯丛书（第一卷）》设计的封面完全是由几何平面构成，斜线构图增加版式的活力（见图1-49），其内文设计版式如图1-50所示。

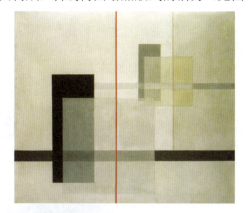
图1-46 莫霍利·纳吉的绘画作品1

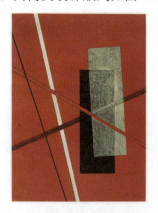
图1-47 莫霍利·纳吉的绘画作品2

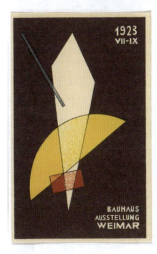
图1-48 魏玛博览会海报 莫霍利·纳吉

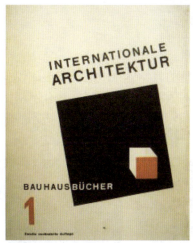
图1-49 包豪斯丛书（第一卷） 莫霍利·纳吉

图1-50 莫霍利·纳吉书籍 内文版式

另一个对包豪斯设计学院的基础课程具有重要影响的就是荷兰风格派的代表人物康定斯基，他于1922—1933年在包豪斯设计学院任教。在教学中，康定斯基建立了自己独特

的基础课教学体系,开设了自然的分析与研究、分析绘图等课程,从抽象的色彩与形体开始,然后把这些抽象的内容与具体的设计结合起来。康定斯基在他的《点、线到面——抽象艺术的基础》和《形式问题》等书中,探讨了"形式,即使是抽象的几何图形,也有自己的内在反响,这是一个精神实体",例如,他进一步把抽象形态做了想象分析,认为横线表示冷,竖线表示热等。此后,抽象派绘画大师保罗•克利也是包豪斯设计学院基础课程的奠基人之一。他十分注重不同艺术形式之间的相互关系,强调感觉与创造的关系,把点、线、面、体都赋予心理内容和象征意义,并注重它们之间的内在联系。约翰内斯•伊顿还被誉为现代色彩艺术领域中最有影响的色彩大师。利用科学构成方式,通过简单的色彩对比效果及其分类,作为研究色彩美学适当的出发点来达到色彩表现的最强效果,他的色彩理论为后来的现代色彩学课程的教学做出了显著贡献(见图1-51～图1-52)。伊顿曾出版《色彩艺术一书》,重点阐述了自己的理念和阿道夫•赫尔策尔的色轮。

图1-51 早春 约翰内斯•伊顿

图1-52 水平垂直 约翰内斯•伊顿

虽然当时在包豪斯设计学院的教学体系中还没有形成较规范的三大构成课程体系,但是包豪斯的基础课程对于三大构成教学体系的建立具有奠基作用,对现代艺术设计教育体系的建立功不可没。包豪斯设计学院的老师和他们所培养的学生们创造了一批具有现代设计风格特征的美观兼实用的设计作品(见图1-53～图1-62)。

图1-53 德绍的包豪斯设计学院校舍

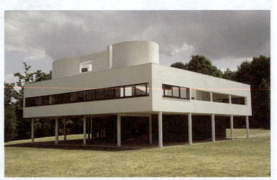
图1-54 米斯为巴塞罗纳世界博览会设计的德国馆

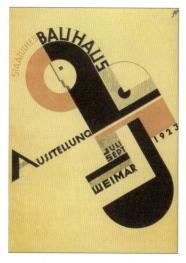 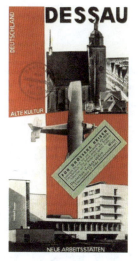 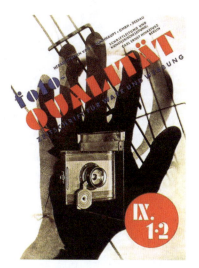

图 1-55 《包豪斯展览》海报 史密特　图 1-56 德绍旅游宣传小册子封面 拜耶　图 1-57 平面设计作品 莫霍利·纳吉

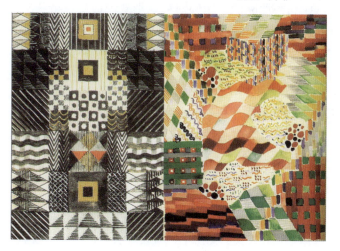 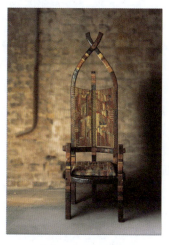

图 1-58 纺织品图案 根塔·斯托尔策　　　　图 1-59 椅子 根塔·斯托尔策与马歇尔·布劳耶

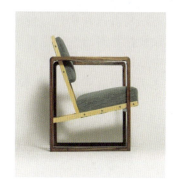 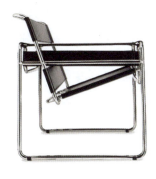 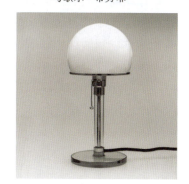

图 1-60 扶手椅 阿尔伯斯　图 1-61 瓦西里椅 马塞尔·布鲁尔　图 1-62 台灯 布兰特

平面构成

3. 设计构成教育在日本和中国的发展

随着德国包豪斯设计学院的关闭及设计中心的转移,构成设计与更多国家的设计师接触,同时构成也从其他的设计领域中汲取营养,开始从设计的具体内容中分离出来,形成了指导设计形式展开的一种规律。其他学科的研究成果也为构成的发展提供了有益的借鉴与补充,如心理学家库尔特·考夫卡于1935撰写的《格式塔心理学原理》、凯伯斯编写的《视觉语言》等。尤其是鲁道夫·阿恩海姆撰写的《艺术与视知觉》《视觉思维》第一次将视觉艺术与心理学、哲学、数学等其他门类的科学进行综合研究,为很多以往仅仅处在感觉的构成艺术形式找到了理性的科学依据。

20世纪中叶,包豪斯设计学院的设计艺术及体系传入了东方。以崛口舍己为代表的日本设计师在1924年参观了魏玛包豪斯设计学院,会见了格罗佩斯。崛口舍己是日本现代建筑非常重要的先驱人物。20世纪初,西欧的建筑师对徒具形式的历史风格开始了猛烈的抨击,并摸索与工业化社会的技术相适应的新建筑、新风格。同样,在日本,随着工业化进程的加快,与现代性相伴而生的自我意识开始觉醒,建筑师不再沉湎于过去的历史及所积淀而成的风格,开始追求新的建筑形式,现代建筑的萌芽于是在日本产生了。1920年,日本最初的现代建筑运动——"分离派"便是在这样的潮流中应运而生的。由崛口舍己、山田守等6人组成的分离派,主张摒弃过去的风格,与维也纳的分离派在理论上一脉相承,甚至连名称也直接照搬。但在创作实践上,他们却与当时德国的表现主义实为一路,把建筑还原成不定形的体量和线条,挖掘个人内心的情绪并投射、外化为具体的形态。在包豪斯设计学院留学的日本学生水谷武彦,把包豪斯设计学院的思想带回日本,成为日本重要的美术、建筑教育家,通过各种活动,在日本推行现代设计。水谷武彦于1930年回日本之后,在东京美术学校建筑系担任教授,开设了包豪斯体系的"构成原理",这套教学系统后来传入台湾、香港等地区,后进入中国内地,形成我们熟悉的"构成体系"中的"三大构成"。

龟仓雄策作为日本第一代设计师,他独到的设计思想和成功的设计实践给战后日本海报设计动向提供了一条新的发展道路。龟仓雄策以日本文化为基础,充分利用构成的设计理念与思想,将日本文化元素解构并运用欧洲现代构图方法将其重新构建,使他的作品在具有极强的现代性的同时又彰显出日本传统族徽式的象征性和简洁性(见图1-63与图1-64)。龟仓雄策设计的1964年东京奥林匹克运动会的海报,运用单纯的色彩和简洁的图形及编排的视觉整体性,充分体现构成结构的简约之美,具有强烈的视觉冲击力(见图1-65)。

 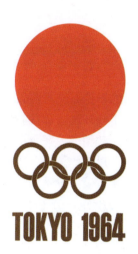

图1-63 海报设计1 龟仓雄策　　图1-64 海报设计2 龟仓雄策　　图1-65 海报设计3 龟仓雄策

　　田中一光作为日本第二代享有国际声誉的平面设计师，他的设计作品极具特色和代表性。他对表现日本的几何图形也进行了大胆的探索，经常采用色彩鲜艳、跳跃的几何面构成作品的图像系统，构成感的几何图形与传统日本元素结合得恰到好处（见图1-66与图1-67）。在他设计的日本舞蹈的海报中就用日本传统歌妓形象为原型，对其进行理性分析、元素提取，并最终以抽象的几何图形对日本歌妓形象进行了生动的概括和描绘（见图1-68）。

图1-66 海报设计1 田中一光　　图1-67 海报设计2 田中一光　　图1-68 海报设计3 田中一光

　　对于中国设计教育来说，来自日本最直接的影响应该是在包豪斯设计学院基础课的基础上完成的"三大构成"系统了。朝仓直巳编写的三本构成的教材——《平面构成》《色彩构成》《立体构成》，对中国的艺术类院校影响巨大。朝仓直巳第一次来北京的中央工艺美术学院（现为清华大学美术学院）讲学是1985年，他把四大构成（平面构成、立体构成、色彩构成、光构成）的体系系统地介绍到中国，并且他的几本教材也完整地翻译成中文，成为中国设计学校很重要的教材和教学参考书。

　　我国的设计构成教育发起于20世纪80年代初。其实早在60年代中期，曾经在俄亥

俄州的哥伦布艺术与设计学院和东海岸的马利兰艺术学院深造的艺术家王无邪，在香港中文大学校外进修部任教期间，以构成主义学说为基准，将平面、立体设计的各种原理法则实施到教学中。在香港中文大学校外进修部教学的成功，促使王无邪撰写了《平面设计原理》，以中、英及西班牙文在香港、台湾和美国等地出版。这是中国最早的关于现代构成的研究专著，也是迄今为止唯一被译成外文的构成著作。

　　1979年，香港大一艺术学院院长吕立勋应中央工艺美术学院院长张仃之请，来北京做学术交流，在中央工艺美术学院讲授了两门课程：平面设计基础和立体设计基础，即平面构成和立体构成。两年后，一本由中央工艺美术学院的青年教师陈菊盛编著，中国工业美术协会作为"内部刊物"出版的《平面设计基础》风行全国。此后，陈菊盛在杭州、太原、厦门、青岛等地的艺术院校展开了一系列的平面构成讲学。但陈菊盛未能对平面构成做更深入的合理的探讨。真正对构成进行系统深入研究的是中央工艺美术学院的另一位青年教师辛华泉，他利用自学掌握的日语，翻译日本构成教材和研究著作，学习其方法、观念和手段，并以《形态构成学》一书完成了他多年构成研究的成果，成为大部分艺术院校设计艺术专业研究生的通用教材。20世纪70年代末，我国大规模引进包豪斯体系。1983年《装饰》杂志发表诸葛铠的文章《律动、反复和渐变——平面设计形式规律初探》和辛华泉的文章《论构成》，三大构成进入了设计基础理论研究的视域。平面构成也在80年代成为我国设计教育的基础课程，被广大的设计院校所采用，广泛应用于设计实践。

1.2.2　平面构成的现状

　　虽然平面构成在我国有近四十年的发展历程，也日趋成熟和完善，但是，我国的平面构成教学仍存在以下问题与弊端。

　　（1）学习目标不明确。很多学生并没有理解平面构成这门基础课程的教学目标和意义，导致在课程训练中为构成而构成，只是照抄一些形式法则，如重复、发射、渐变……部分学生程式化地完成作业，缺乏主动思考问题的能力。

　　（2）与专业课程教学脱节。无论是在理论的讲授还是课题的训练中，完全脱离设计实践活动，导致平面构成的训练难以运用到专业设计中去，具象与抽象之间跨度大。

　　（3）课题训练单一乏味。课题设计环节过于单一，往往导致学生作业的千篇一律，审美能力和创造能力没有得到很好的训练。

　　针对以上问题，从事平面构成教学和理论研究的人员也开始反思，提出了很多针对目前平面构成教学改革的意见和建议，并在教学实践中付诸实施。

1. 明确平面构成教学的目的

　　对于现代设计教育教学体系来说，平面构成重在培养学生的形象思维能力和设计创造能力。既然创造力的培养是构成教学的最终目标，那么在具体的教学中就要针对教学目的逐步进行单项训练，给学生指引明确的设计思维方式，要求学生从刚开始就养成用构成思

维方式去思考问题。

2. 平面构成教学内容要与专业设计课程相联系

平面构成是其他专业设计课程的基础内容，所有设计专业都体现了对它的依赖。所以在教学中，要讲授的理论及练习的知识点应尽量与实际的设计相联系，通过案例分析的方式使学生更好地理解构成训练的目的与意义。并且根据不同的专业方向，在理论讲授和课题训练中要有意识地往学生的本专业方向上引导。例如，针对视觉传达专业的学生，在讲构成形式法则中关于"重复"的知识点时，可以结合标志设计或招贴设计中运用到此构成形式的作品进行分析和讲解。把平面构成知识点运用到具体设计中，这样学生容易理解理论知识，从而对构成学习也提高了兴趣。

图1-69是最基本的重复构成练习，重复构成具有统一、和谐、秩序化、节奏化的形式美感，单元性的重复给人以极强的视觉冲击力。图1-70的标志设计作品通过抽象形的重复构成将徽派建筑的外观与精致典雅的特点很好地表现出来，点明了徽派书会的主题。图1-71的招贴设计作品通过苏州有代表性的古典园林建筑的瓦这一单元个体的重复排列，巧妙地形成了涟漪的波纹，点出苏州江南水乡的主题。图1-70与图1-71这两个设计作品在表达出各自主题内涵的同时，仍给人以重复构成所具有的统一、和谐、秩序化、节奏化视觉美感。

 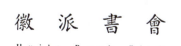

图1-69 最基本的重复构成练习　　图1-70 标志设计《徽派书会》　　图1-71 招贴设计《水乡苏州》

3. 采用理论深入与主题式训练相结合的教学方式

在平面构成的基础设计教学中，主题式设计是探索平面构成表现力的重要基础，是如何灵活地掌握和创造性地运用平面构成的关键。以前平面构成教学对点、线、面的训练过于模式化，只讲机械式的构成，而忽视图形的创意，画面带有构成共性的机械和冷酷。如何把教学从形式法则的模仿变为学生潜在艺术能力的发掘，变为一种具有创造性的活动，也就是如何实现从模仿到自觉培养创新能力，是构成教学需要解决的基本课题。为了从模仿的阴影中走出来，最好的办法就是"主题式"构成训练，设立一个主题引导学生去研究，对学生的创造性思维培养有很大的促进作用。

4. 教学手段和表现方式的变革

在传统教学中，教师过分注重学生手绘作业的练习，导致学生对教师的训练题目不推

敲、不构思，而是花大部分时间去注意作业的精致程度和表现的工整。事实上，构成的学习不是单纯求取作业效果，而是要求掌握基本的科学原理，那么针对一些比较机械的重复劳动的构成练习，完全可以选择计算机辅助完成，不再浪费大块时间。这既解放了学生为完成平面构成作业而机械地进行涂、抹、填，又对学生创新思维的训练有很大的促进作用。当然，计算机和手绘都是表达平面构成的手段而已，不要将二者割裂，应当要求学生根据不同类型作业的需要选择不同的手段和工具。此外，扫描仪和复印机也是进行平面构成设计练习时能够利用的有效工具和手段。

1.3 平面构成与现代设计的关系

在现代设计的创作实践中，平面构成对提高想象能力和造型能力、启迪设计灵感、探讨用多变的外部视觉形式来保证形式美感所追求的永恒性等方面具有奠基作用。

1.3.1 平面构成是现代设计的基础

中央美术学院周至禹教授说："我们的教育不再是技术层面，而是一种思维的原创性训练。"一位未来的设计师在学习艺术设计时，重点在于开发思维技巧，最大限度地发挥想象力与创造力。这是因为现代科技的发展使得艺术表现力可借助摄影、计算机处理等方式提高，超群的设计需要通过奇巧的构思、独特的视觉美感来达到。

艺术设计的课程主要是对学生的思维能力、审美能力、表现能力、创新能力进行培养与开发。这种培养与开发，是从基础课程的训练开始的。在平面构成的课程训练中，不论是点、线、面形态的运用，还是分解构成形式设计，都是用抽象的几何形状来培养学生创造形象思维能力和造型能力，本身就是对组合能力、创造能力和总体把握能力的训练。无论是平面设计、建筑设计、室内设计、产品设计、服饰及纺织品设计，作为专业设计都离不开平面构成意识，它是进一步学习艺术设计其他课程，创作出优秀艺术作品的首要前提条件（见图1-72～图1-76）。

图1-72 施华洛世奇首饰设计

图1-73 线、面构成的Tripod凳子

图1-74 CD设计

图 1-75　抽象图形构成的丝巾设计　　　　　　图 1-76　纯文字构成的封面设计　吕敬人

图 1-77 是英国设计师 Benjamin Peter 最新设计的项目"U 架子",意即"你的架子"。这个架子的形态是由一个巧妙的基本形重复构成,可以随意创造,只需沿着一套镶嵌,简单地搭建或是拆除。设计的意义在于鼓励购买者自己动手完成属于自己的架子,是非常具有创造力的设计。

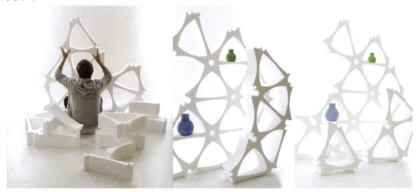

图 1-77　U 架子　Benjamin Peter(英国)

1.3.2　平面构成与现代设计是内外相结合的整体

平面构成是具有共性的设计语言,已为当今社会各个设计门类所应用,但是平面构成并不是设计。平面构成与现代设计是内外相结合的整体。平面构成离不开现代设计,现代设计必须通过平面构成的知识去表现,只有当平面构成与现代设计合为一体的时候,一种新的美好的设计才能呈现出来。平面构成就好比设计的外部美感的东西,而现代设计就是符合社会发展需求的总的方向,现代设计不仅需要外在的形式美感,更需要掌握用形式传达情感再现内容的能力。

平面构成与现代设计是一脉相承的,同时又是形式与内容的关系。平面构成是现代设计的一种最基本的表现形式,而现代设计又是平面构成所研究的内容。但现代设计不仅仅只是平面构成,还包括其他设计和艺术表现形式。

现代平面构成教学中,运用更新、更多、更科学的艺术训练手段和表现技法对形式美和不同构成元素、构成形式在现代设计中的具体应用进行探讨和训练,以适应高速发展的设计现状和频繁更替的设计专业,充分培养学生的感知能力、形象思维能力和设计创新意识。

课 题 训 练

课题训练 1

题目：平面构成的概念

要求：思考平面构成的概念是什么，讨论并举例说明平面构成、色彩构成和立体构成三者之间的关系，使用 PPT 进行展示说明。

课题训练 2

题目：如何理解平面构成与现代设计之间的关系？

要求：现代设计中存在平面构成的形式，如何理解两者之间的关系，请用图例说明，加入个人体会，要求写 3 000 字论文，题目自拟，以课堂讨论的形式提交。

第2章
平面构成的形式美法则

形式即形状、形体，是事物的外部表现态势，包括事物外在形态及其组合规律（见图2-1），形式美则是指事物外在形态的自然物理属性（色彩、形状和声音等）及其组合规律所体现出来的美，是构成学中形式的视觉审美特性，属于美的范畴。

（a）金属螺帽的外在形态　　　　　（b）金属螺帽排列整齐的重复构成组合规律

（c）木制船的外在形态　　　　　　（d）木制船呈线状排列的组合规律

图2-1　形式案例

人们在实际的设计活动中，总是从自然事物中归纳概括，把外在形态的自然物理属性和组合规律提炼抽象出来，并表现在各个设计作品之中，以达到特定的审美需求。

从构成因素来看，形式美由构成形式美的感性质料（组合元素）和构成形式美的感性质料之间的组合规律，或称构成规律组成（见图2-2）。感性质料，区别于组合规律，属自然物理属性，体现为组合中个体的色彩、形状、质感等。

（a）不同花纹的感性质料和整齐排列的正方形　　（b）粗矿的油画颜料质料和有规律的画面内容
　　组合规律产生美感　Kana（日本）　　　　　　　　　　　康勇峰

图2-2　构成规律

从构成因素的属性来看，形式美可分为自然形式美（自然属性）和社会形式美（社会属性）两种。

作为自然的人，人也像其他动植物一样，不管社会经济发展到何种高度，向往和回归自然的这种心情和愿望从未消减过。当人们被眼前辽阔的草原、美丽的动植物、神秘的星空等景象征服时，这无一不是形式美的力量所在。因此，自然界中树叶的规律性外观形态、沙丘的规律性起伏、宇宙中星系规律性的布置等自然属性的客观事物外观形式的美早已被人们所接受和认同（见图2-3）。

图2-3　自然界中不同的形式美现象

作为社会的人，原始先民们把动物的牙齿串起来挂在脖子上，开始只是作为一种勇敢、有力或乞求神灵赐予力量的标志。久而久之，这种形式渐渐脱离出实用内容，成为心理上的沉淀。当人再看到它时就产生了一种非实用的愉悦情感，即形式美感（见图2-4）。这个从实用向审美的转化就是形式美的产生过程。形式美感与人的生理、心理因素有密切的关系。人的这些形式美感一经形成，又成了对形式美进行审美的依据，人对形式美的感受能力有继承性、共同性，也有时代、民族的差异性，它总是随社会生活不断地演变而产生新的发展和变化。

图2-4　形式美从实践中来

从古希腊时期开始，人们就注重对形式美的研究和探讨，并归纳和总结了许多关于形式美的法则，如均衡、对称、比例、分割、节奏、韵律、变化、多样统一等，其中最重要的是多样统一。一个形式的美与不美，往往看它是否能把众多的形式因素恰当地统一起来，形成一个有机的整体。形式美是艺术创造追求的目标之一，它在作品中往往具有独立的作用。有些抽象性艺术结构，如建筑、工艺设计等，总是以特

定的形式美为主要原则的。但形式只有和相应的精神内容相结合才会产生强烈的感染力（见图2-5）。因此，形式美只有不仅作为目的，也作为手段时，它的本质才会得到充分体现。

图2-5 桥梁钢丝的对称受力给人以安全稳固的感受

在现实生活中，由于人们所处的经济地位、文化素质、思想习俗、生活理想、价值观念等不同而具有不同的审美观念。然而单从形式条件来评价某一事物或某一视觉形象时，对于美或丑的感觉在大多数人中间存在一种基本相通的共识。例如，在我们的视觉经验中，高大的杉树、耸立的高楼大厦、巍峨的山峦尖峰等，它们的结构轮廓都是高耸的垂直线，因而垂直线在视觉形式上给人以上升、高大、威严等感受；而水平线则使人联系到地平线、一望无际的平原、风平浪静的大海等，因而产生开阔、舒缓、平静等感受……这些源于长期生产、生活积累的共识，使我们逐渐发现了形式美的基本法则，它是人类在创造美的形式、美的过程中对美的形式规律的经验和抽象概括，是所有设计学科共同的课题。通过学习和研究形式美法则，能够培养人们对形式美的敏感，指导人们更好地去创造美的事物；并能够使人们更自觉地运用形式美的法则来表现美的内容，达到美的形式与内容高度统一。而形式美法则在设计构成的实践上更具有它的重要性。

2.1 统一与变化

在形式美法则中，统一与变化一般同时出现，它是人类对自然界观察学习的总结，是形式美法则的核心内容之一。

2.1.1 统一

统一是指由某种性质相同或相似的事物要素为了某种目的而组合在一起形成某种一致性的规范形式。例如，人们洗衣服时为了防止衣服窜色，总是把深色衣物统一放在一起清洗；废品收购站为了方便收购工作，总是把金属废品统一堆放在一起；超市为了方便顾

客选取货品，总是把同类商品统一摆放在一起；设计师为了用户使用方便总是把电子产品的按键统一集中设计等（见图2-6）。

（a） （b） （c）

图2-6 日常生活中统一现象的体现

统一并不是使多种元素组合单一化、简单化，而是使它们的多种变化因素具有条理性和规律性。统一是美好的根本秩序。一般说来，统一可表现高尚权威的情感，也可以达成如平衡与调和的美感。然而过分的统一（下面所提到的绝对统一），将会失去生动而流于呆板。例如，大小、形态、色彩完全相同，且作等距离排列时，便会产生单调的感觉（见图2-7）。

图2-7 绝对统一产生单调的感觉

统一可分为绝对统一和相对统一两种形式（见图2-8）。在构成学中，绝对统一是组合元素及其组合规律完全相同的组合形式，即感性质料（组合元素）与组合规律完全统一；相对统一是具有部分差异性事物要素的组合形式，即感性质料或组合规律的差异性组合形式。

（a）感性质料和组合规律都相同的绝对统一　　（b）相同感性质料和不同组合规律的差异性相对统一
　　　　　　　解娜　　　　　　　　　　　　　　　　　　　　　　李威

（c）不同感性质料和相同组合规律的差异性　　　　　（d）不同感性质料和不同组合规律的差异性
　　　　相对统一　张雷　　　　　　　　　　　　　　　　　相对统一　陈寅锋

图2-8　绝对统一与相对统一

作为平面构成设计在相对的意义上作用于画面的美学原理的统一，不是对二维平面上静止状态下多种要素机械而类似的重复，而是指多种相同或相似的视觉要素间所形成某种一致性的规范形式，它是规律化，是一种协调关系。赫拉克利特说："互相排斥的东西结合在一起，以及不同的音调都会造成最美的和谐的统一；一切都是斗争所产生的……绘画在画面上混合着白色和黑色、黄色和红色的部分，从而造成与原物相似的形象。音乐混合不同音调的高音和低音、长音和短音，从而造成一个和谐的曲调。"这一论断道出了统一的真实含义。

2.1.2　变化

变化是事物发生改变的过程，其随时间的推移发生事物性质或状态的改变，属于个体事物客观固有特性，不受人的主观意识决定。构成中的变化是统一的对立面，是各组合元素的区别或组成元素的组合规律差异，是指相对统一中在不违背某种一致性的规范形式美的前提条件下，组合元素间元素个体（与整体）组合规律的差异（见图2-9）。这种变化以一定规律为基础而形成美感，无规律的变化则会带来混乱和无序。

（a）组成元素的变化　张玉萍　　　　　　　　　　（b）组成规律的变化　王小烨

图2-9　变化

2.1.3 统一与变化的关系

在构成学中,统一是整体概念,是观者对各个相同或相似个体元素关联性的综合认识,它是在差异中寻取一致性和共通性,属于点时间范畴。而变化是相对整体的个体概念,是观者对相似或相异个体差别元素及元素个体差异规律的个别概念,有观看先后顺序,随时间的推移而变化,属于线时间范畴。在相对统一中,统一与变化是辩证统一的关系,两者相辅相成,统一总是和变化同时存在的,统一是变化的统一,是这些有变化的各元素或个体元素规律经过有机的组合,使其从整体上得到多样统一的效果;变化是统一的变化,是统一中各组成元素或元素规律的区别。统一的性质内容与变化的性质内容是包含与被包含的关系(见图2-10);统一中的性质内容包含了变化的性质内容,却选择相同的性质内容作为规范形式,而变化却用相异的性质内容保留自身的活力(见图2-11)。

统一的(性质)内容=多个个体相异的(性质)内容+相同的(性质)内容
变化的(性质)内容=单个个体相异的(性质)内容+相同的(性质)内容

图2-10 统一的性质内容与变化的性质内容是包含与被包含的关系

(a)相同的组合规律作为规范形式差别的组合元素 林海

(b)相同的组合元素作为规范形式不同的组合规律 李路

(c)组合元素和组合规律都相似体现统一 丁晓伊

(d)组合元素和组合规律都相似体现统一 陈勇吉

图2-11 统一与变化的关系

课 题 训 练

题目:统一与变化的构成现象及记录

要求:(1)设计者通过对自然界与人类社会生活现象的观察,寻找和发现不同的统一与变化构成形式,分别从构成因素和构成因素属性分析总结不同构成形式的目的和特点,并做构成设计记录,例如,青蛇蛇鳞构成形式的构成因素是青色近似圆形的鳞片,且鳞片

与鳞片之间都是部分遮叠,在光的作用下形成了鳞片边线的轻重变化;其构成因素属性体现在青色的色彩与植物非常接近,起到隐蔽作用,鳞片的结构主要是蛇爬行运动的需要。

(2)根据统一与变化的构成现象,确定绘制构成手段(如摄影、徒手画、剪贴……),制作尺寸为20 cm×20 cm的平面构成作业20张。

2.2 对称与均衡

对称与均衡的现象在人类社会中无处不在,从生物到矿物,从有机物到无机物,处处都应用或展现对称与均衡的意义。

2.2.1 对称

对称,在《现代汉语词典》中的解释是指图形或物体对某个点、直线或平面而言,在大小、形状和排列上具有一一对应关系。也就是说,一条线的两边具有在大小、形状和排列(组合规律)方面完全一样的物质(见图2-12),属相对统一范畴。对称形式的特点是整齐一律、均匀统一、排列相等,因此可以使观看者身体两部分的神经作用处于平衡状态,满足眼球运动及注意活动对平衡的需要。对称可以产生一种极为稳定、牢固的心理反应,构成平稳、安宁、和谐、庄重感(见图2-13)。格罗塞在《艺术的起源》中说:"把一种用具磨成光滑平整,原来的意思往往是为实用的便利比审美的价值来得多,一件不对称的武器,用起来总不及一件对称的来得准确,一个琢磨光滑的箭头或枪头也一定比一个未磨光滑的来得容易深入。"他所阐述的对称在人类生活中的物质意义恰恰满足了对称形式的特点。

图2-12 左右对应相同、相等的建筑物对称图例

图2-13 具有对称形式特点的中国传统建筑产生平稳庄重等感觉

在现实生活当中,对称的事物很多,如自然界中植物的枝、叶、花卉,动物的身体结构及人类社会文化生产活动中的房屋、宫殿、寺庙、桥梁和人们设计发明的汽车、飞机、轮船等都是对称体(见图2-14)。然而,在构成学中,对称通过不同的形式分类展现其不

同的审美情趣的视觉效果。

(a)　　　　　　　　(b)　　　　　　　　(c)　　　　　　　　(d)

图2-14　现实生活中不同的对称体

对称分类

对称包括绝对对称和相对对称两种。

绝对对称即"均齐对称",是对称线的两侧完全同元素（同形、同量）、同规律（同结构）的形式（见图2-15),这里的量属非物理量,是指视觉上黑白灰或色彩上的重量感。相对对称是指在对称形式内在的框架支撑下,构成对称中对称项的元素或元素的组合规律存在差异却在视觉上基本相称的对称形式（见图2-16）。

图2-15　绝对对称　　　　　　　　　图2-16　相对对称

1) 绝对对称分类

绝对对称分为线绝对对称和点绝对对称两种形式。

线绝对对称即镜像对称,是某（虚拟）直线一侧构成元素及规律通过该直线镜像后所呈现的整体构成形式。

线绝对对称分为绝对统一镜像对称、相对统一镜像对称和非统一镜像对称3种：绝对统一镜像对称,是镜像直线两侧元素和规律绝对统一的构成形式（见图2-17）；相对统一镜像对称是镜像直线一侧构成元素或规律差别性的构成形式（见图2-18）；非统一镜像对称是镜像直线一侧构成元素和规律完全不同的构成形式（见图2-19）。

图2-17 绝对统一镜像对称
张玉萍

图2-18 相对统一镜像对称
李龙飞

图2-19 非统一镜像对称
罗莲

点绝对对称是指同一单位元素围绕中心点呈规律性排列的对称形式（见图2-20）。

点绝对对称分为点扩大绝对对称和点回转绝对对称两种：点扩大绝对对称是指呈圆形排列的相同或同一构成元素，按一定比例扩大或缩小，并向圆心呈逐渐消失状态的规律性排列对称形式（见图2-21）；点回转绝对对称是指同一单位元素围绕圆心按一定角度旋转排列的构成形式（见图2-22）。

图2-20 点绝对对称
王景松

图2-21 点扩大绝对对称
张静

图2-22 点回转绝对对称
胡怡静

2）相对对称分类

相对对称从形式上可分为线相对对称、点相对对称和非形式感觉对称3种形式。

线相对对称是指某直线两侧相对应的构成元素或规律呈现个别差异性的构成形式。

线相对对称分为相对统一相对镜像对称、非统一相对镜像对称和线错位对称3种：相对统一相对镜像对称是指在相对统一的基础上，镜像线的两侧相对应的个别元素或规律存在差异，属相对统一类型（见图2-23）；非统一相对镜像对称是指镜像线一侧的元素或元素规律均不相同的对称形式（见图2-24）；线错位对称是指对称线两侧的构成元素呈错位构成形式（见图2-25），对该对称形式，可以是在绝对镜像对称的基础上错位，也可以是在相对镜像对称的其他形式基础上错位。

（a）个别元素差异的线相对对称　胡怡静　（b）个别元素规律差异的线相对对称
图2-23　线相对对称

图2-24　非统一相对镜像对称　罗莲　　　图2-25　线错位对称　李龙飞

点相对对称分为类似扩大对称和类似回转对称两种：类似扩大对称，是指呈圆形排列的相同或同一构成元素，按一定比例扩大或缩小，并向圆心呈逐渐消失状态的规律性排列中部分出现差异的对称形式（见图2-26）；类似回转对称，是指同一单位元素围绕圆心按一定角度旋转排列后，部分出现差异的构成形式（见图2-27）。

非形式感觉对称，是指构成元素或规律基本不同，即形式上完全不对称，但构成元素和规律给人以平衡对称的感受（见图2-28）。

图2-26　类似扩大对称　　　　图2-27　类似回转对称　　　图2-28　非形式感觉对称
　　　　徐娜　　　　　　　　　　　胡怡静　　　　　　　　　　郭锐

2.2.2　均衡

在衡器上两端承受的重量由一个支点支持，当双方获得力学上的平衡状态时，称为平衡。在平面构成设计上的平衡并非力学意义的均等关系，而是根据图像的形状、大小、轻重、色彩、材质及其他视觉要素的分布作用于视觉判断的平衡。它通常以视觉中心（视觉冲击最强的地方的中点）为支点，各构成要素以此支点保持视觉意义上的力度平衡。而均

衡则指事物的形与质、量的综合平衡，是通过各种元素的摆放、组合形成画面，观者观看该画面后，在心理上感受到一种物理的平衡，如空间、重心、力量等（见图2-29）。在均衡感的构成中，质量和体积是两个重要的因素，质量在同类物中，分别在于体积大小，体积大的比体积小的为重（见图2-30）。而在非同类中，体积就不是决定质量的主要因素（见图2-31）。在欣赏中，决定平衡感的因素，除质量和体积两个因素外，还在于人的感知经验和心理体验。

图2-29　产品圆形对称操作区给人　　图2-30　同类物质中体积大的较重　　图2-31　气球与纸盒不以体积大小
　　　　以视觉和心理均衡的感觉　　　　　　　　　　　　　　　　　　　　　　　　决定其质量大小

均衡可分为对称式均衡和非对称式均衡两种。对称式均衡，是指按照绝对对称和相对对称的构成形式所达到的一种视觉心理上的均衡（见图2-32）；非对称式均衡，即构成中的元素和规律均不相同，是视线范围内构成元素通过颜色的深浅量感、色块面积大小和各色块间距离长短的综合把握所达到的一种视觉心理上的均衡（见图2-33）。

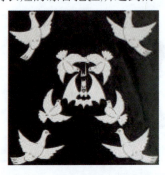

图2-32　绝对和相对对称形式体现　　　　图2-33　非对称构成通过对元素及元素间距离的调节
　　　　视觉和心理上的均衡　胡冰冰　　　　　　　　达到视觉上的均衡　胡怡静

2.2.3　对称与均衡的关系

对称与均衡是互为联系的两个方面。对称是通过形式上的相等、相同与相似给人以"严谨、庄重"的感受，是一种物理性的等量排列（见图2-34），而均衡则是心理上的平衡感，其构成元素和规律在形式上不一定相同或对称，是一种心理上的体验，是通过适当的组合使画面呈现"稳"的感受（见图2-35）。对称体现视觉物质层面特点，同时反映视

觉心理对称层面性质；均衡体现视觉心理层面特点，同时反映视觉物质均衡层面性质。对称属于均衡，能产生均衡感，反映视觉心理均衡层面特点；而均衡未必对称，却能反映视觉心理对称层面性质。

图2-34　具有左右等量关系的中国建筑充分体现了均衡感　　图2-35　室内设计中的布局充分考虑了心理上的均衡感

课 题 训 练

题目：对称与均衡的构成现象及记录

要求：（1）设计者通过对自然界与人类社会生活现象的观察，寻找和发现不同的对称与构成均衡形式，分别从构成因素和构成因素属性分析总结不同构成形式的目的和特点，并做构成设计记录。

（2）根据对称与均衡的构成现象，确定绘制构成手段（如摄影、徒手画、剪贴……），制作20 cm×20 cm的平面构成作业20张。

2.3　节奏与韵律

节奏与韵律是人们在日常生活中常见的一种规律和美的现象，它伴随人类的生活，给予人们物质或精神的享受。从动、静态两方面讲，风吹麦浪的起伏、船掠水面形成的波浪，以及自然界中的山脉、鱼鳞、花瓣、动植物内部的组织结构和岩石等无机物内部分子结构都存在不同形式的节奏和韵律现象。

2.3.1　节奏

节奏，《现代汉语词典》解释为音乐或诗歌中交替出现的有规律的强弱、长短的现象。在生活中，节奏通过听觉、视觉或触觉（表皮神经末梢）感知事物的规律性变化，使人产生一种心理舒适感和愉悦感，进而达到形式美的享受。在艺术设计构成中，节奏指各种因素有条理性、重复性、连续性的律动形式，使人的视线随之在时间上做连续的有秩序运动（见图2-36），属于时间线的范畴。

图2-36　节奏　杭艳

节奏可分为同一节奏和变化节奏两种形式。

同一节奏，即元素和规律完全相同的构成形式（见图2-37）；变化节奏是元素或规律发生条理性、重复性、连续性的律动变化的形式（见图2-38）。

图2-37 元素和规律完全相同的同一节奏 杭艳　　图2-38 元素逐渐向中间变小的变化节奏 刘宏伟

变化节奏可分为元素节奏、规律节奏和元素规律混合节奏3种。元素节奏，即没有元素间组合规律变化，只存在元素本身按一定规律变化的节奏。元素节奏又可分为单元素节奏（见图2-39（a））和多元素节奏两种（见图2-39（b））。规律节奏，即没有元素本身规律变化，只存在元素间隔规律变化的节奏。规律节奏又可分为单规律节奏（见图2-40（a））和多规律节奏两种（见图2-40（b））。混合节奏，即元素间隔规律和元素本身都按照一定规律变化的节奏（见图2-41）。

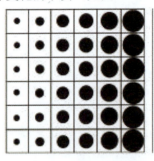 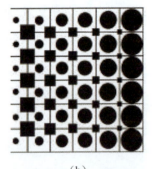

（a）　　　　　　　　　　　（b）

图2-39 元素节奏中的单元素变化节奏和多元素变化节奏 李龙飞

（a）　　　　　　　　　　　（b）

图2-40 规律节奏中的单规律节奏和多规律节奏 李龙飞

（a） （b）

图 2-41 变化节奏中的元素和规律均发生变化的混合节奏　张玉萍

2.3.2 韵律

韵律是诗歌中常用的名词，原指诗歌中的声韵和律动，是音的轻重、长短、高低的组合及匀称间歇或停顿。在诗歌中相同音色的反复，句末、行末利用同音、同韵、同调的音可加强诗歌的音乐性及节奏感，也就是韵律的运用。在构成中(韵律总是伴随节奏同时存在)，韵律即规律变化的节奏，是由有规则变化的元素或元素组合规律以几何级数（数比、等比等）的变化处理排列，赋予重复的音节或图形以强弱起伏、抑扬顿挫的规律变化，使之产生优美的律动感。有韵律的构成具有积极的生气，有加强魅力的能量，使其能增加作品的美感和诱惑力。常见的韵律有连续韵律、渐变韵律、交错韵律和起伏韵律4种。

（1）连续韵律。是以一种或几种要素连续的重复排列而形成，可以获得整齐划一、简洁统一、连续流畅的美感（见图2-42）。

（2）渐变韵律。是连续结构要素按一定的规律或秩序进行微差变化，使具有生动性、情趣性，有助于取得和谐美（见图2-43）。

图 2-42 扇形元素连续重复排列产生连续韵律　　图 2-43 圆的基本元素连续渐变产生渐变韵律
　　　　　　胡怡静　　　　　　　　　　　　　　　　　　　　　郭锐

（3）交错韵律。是运用各种形式要素作有规律的纵横交错、相互穿插等手法，构成虚实进退、明暗相间、色彩变化的韵律感（见图2-44）。

（4）起伏韵律。是节奏进行强弱、大小、高低、虚实、曲直等有规则变化，或者按一定规律时而增加时而减少，可形成激情的起伏韵律（见图2-45）。

平面构成

图 2-44　不同条状颜色纵横交错产生交错韵律
张茹

图 2-45　黑白色块进行二维起伏变化产生起伏韵律
李菲

韵律美的形式法则是通过某些元素的形态在反复构成中形成强烈的韵律效果。

2.3.3　节奏与韵律的关系

　　节奏与韵律从美学角度看，属于形式美的两个关联范畴，它们互相依存，互为因果。节奏是运用某些造型要素的有变化的重复，有规律的变化，从而形成一种有条理、有秩序、有重复、有变化的连续性的形式美，它是在韵律基础上的发展，是韵律形式的纯化；韵律是节奏的规律变化形式，是在节奏基础上的丰富和深化，是情调在节奏中的体现。韵律在节奏的基础上，赋予情调的作用，使节奏具有强弱起伏，悠扬缓急的情调，当变节奏的等距间隔为几何级数的变化间隔，赋予重复的音节或图形以强弱起伏、抑扬顿挫的规律变化，就会产生优美的律动感。一般地，认为节奏带有一定程度的机械美，而韵律又在节奏变化中产生无穷的情趣，如植物枝叶的对生、轮生、互生，各种物象由大到小，由粗到细，由疏到密，不仅体现了节奏变化的伸展，也是韵律关系在物象变化中的升华（见图 2-46）。

（a）

（b）

（c）

图 2-46　韵律关系在物象变化中的升华

课 题 训 练

题目：节奏与韵律的构成现象及记录

要求：（1）设计者通过对自然界与人类社会生活现象的观察，寻找和发现不同的节奏与韵律构成形式，分别从构成因素和构成因素属性分析总结不同构成形式的目的和特点，并做构成设计记录。

（2）根据节奏与韵律的构成现象，确定绘制构成手段（如摄影、徒手画、剪贴……），制作 20 cm×20 cm 的平面构成作业 20 张。

2.4 比例与分割

生活中的比例与数学存在或隐或显的关系，它体现两者或多者之间的诸如大小、长短、轻重等具体数比关系，而分割也同时以一种有形或无形的不同形式手段实现比例关系，就像衣服的裁剪线、房屋门洞和窗户的边线、马路的边沿线、甚至大海与陆地的交界海岸线一样，都是比例与分割的现象。

2.4.1 比例

比例是指造型或构图的整体与局部，局部与局部，整体或局部自身的高、宽之间的数比关系；它是一种数理规律，一切大自然的创造物，都是依照确定的数理关系形成的（见图 2-47）。

图 2-47 雕塑通过缩短上半身的比例以体现精神面貌

比例在个体图形中是建立骨骼（骨骼是指经过设计者刻意精心的编排，使形体具有骨骼和分割画面的空间及固定基本形位置的作用的框架）和对图形进行分割所需要的规则，即骨骼距离大小的比例与个体分割部分之间量的比例。如图 2-48 所示，人像与旁边的反显就有一种比例关系，合适的比例会使图案看起来很和谐、优美，这就是我们要的规则。它在多个图形元素组合构成中是骨骼设计和基本元素间变化所需要的规则，即骨骼距离大小的比例与基本元素间形状、大小、颜色等的比例的关系。

图 2-48 比例关系示例

设计时，用骨骼规律所分割后的个体图形可以理解为多个规律变化图形元素的组合，反之亦可。

数学中的数理规律非常多，有等比数列、等差数列、一般数列、平（立）方数列、组合数列等，设计者可以根据设计的不同需要创造出不同的数理规律来，平面构成中常见数理规律的应用有以下几个方面。

1. 等比数列

（1）比值为 1 的特殊等比数列（属于等差数列），比式中前后数字完全相同的等比数列，这种比例的图面形式就相当于原始的骨骼或等形等量分割（见图 2-49）。

（2）比值不等于 1 的等比数列，比式中前后数字不同，但后一位数字与前一位数字的比值始终相等的等比数列（1, a, a^2, a^3, a^4, …, a^{n-1}, a^n），这种比例的图面形式中的骨骼或基本形成比值倍数扩大或缩小，产生一种加速感（见图 2-50）。

图 2-49 比例为 1 的等比规律数列图

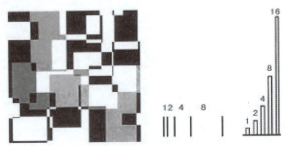

图 2-50 比例为 1：2 的等比规律数列图

2. 等差数列

等差数列是数列的后一项减去前一项所得到的差值相等的数列（见图 2-51）。

3. 黄金分割

黄金分割比为1：1.618，是最基本的美的比例（见图2-52），如希腊神庙的屋顶与它的柱子就是黄金分割。漂亮的五角星各部分之间也是黄金分割。

图2-51 等差为 *a* 的等差数列图

图2-52 用黄金分割比例所作的图

4. 调和数列

1，1/2，1/3，1/4，1/5，…，1/n，这种比例的变化刚开始会很快，然后逐渐趋于平和，产生减速感（见图2-53）。

5. 斐波那契数列

1，2，3，5，8，13，…，a，b，（$a+b$），后一个数字是前两个数字之和，产生具有包容性的加速感（也称斐波那契数列）（见图2-54）。

图2-53 用调和数列分割成的图　　　图2-54 斐波那契数列

2.4.2 分割

分割，即对事物体量的切割分离，在平面构成中是对画面进行的切分，它可以是对画面中单个图形的分割，也可以是对画面中多个构成元素组合构成的分割。根据平面构成的设计目的，分割可分为以下几个方面。

（1）等形分割。即形状相同的分割，但在切分时对图形元素进行适当的调整（如对明度、纯度、位置等调整），使之出现对比。这样，会在一种统一的形态下呈现和谐的美。

（2）等量分割。是区别于等形分割的一种分割方法，在分割时不考虑形，只考虑被

分割的各个部分在视觉上的份量相等（见图2-55）。

（3）比例分割。被切割的各部分间保持一种比例关系，如等比数列分割、等差数列分割、调和数列分割、斐波那契数列分割、黄金比率分割（见图2-56）。

（4）相似分割与自由分割。在平面构成中，不按统一形式规律分割的方法。分割时虽没有一定分割的形式规律，却处处体现出画面被分割后的各分割元素的面积大小及量的轻重分布于画面的比例节奏，它是在统一与变化的基础上最终以均衡的视觉效果呈现于画面（见图2-57）。

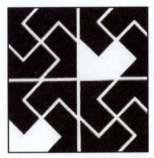

图2-55 以正方形为限定范围的等形分割
胡怡静

图2-56 以正方形为限定范围的等量分割
胡怡静

（a）等比数列的正方形相似形分割
胡怡静

（b）用自由分割法所作的平面构成
张茹

图2-57 相似分割与自由分割

2.4.3 比例与分割的关系

在平面构成中，比例与分割两者相辅相成，比例是分割的规则，分割则是比例实现的手段；比例是个体间或个体局部间体量构成的常用设计方法，它一方面是组合构成的构成元素间按骨骼间距大小或基本元素形状、大小、颜色等变化的变化规则，另一方面是个体图形中被分割的骨骼间距大小和被骨骼分割后各局部的形状、大小、颜色等变化所需要的规则（见图2-58）。分割是对体量的切分，是平面构成中个体形的切分，它是个体间或个体图形局部间的体量变化（丰富）构成所需要的手段。

图 2-58　比例与分割的关系示例

案 例 分 析

案例分析 1

设计说明：图 2-59 是一个关于"水——视觉同盟公益海报设计大赛"作品，设计者引入珍惜水资源的大量语句，在内容表达上通过重复手法强调主题，在设计形式方面采用特异骨骼和局部组合元素放大及对"水"色彩独立成蓝色的特异表现手法，突出强调了水在茫茫字海中的重要性。

图 2-59　"水——视觉同盟公益海报设计大赛"作品　王梁

案例分析 2

设计说明：图 2-60 是 C.彼阿蒂设计的欧洲议会节目招贴，他直接采用向上发射的构

成形式，利用统一与变化的形式美法则将众多高举的形似色不同的手臂图形与大树图形同构，并在画面中表现以对称与均衡的视觉感，表现出欧洲各国不能孤立地存在，必须像大树一样紧紧团结拥抱在一起才会有力量的主题，振臂呼吁要为欧洲各国的共同利益而努力奋斗。换置图形形象突出，主题传达明确有力。

案例分析 3

图 2-61 是一幅香港回归祖国的海报设计，设计者应用了中国元素文字"中国"的结合，同时采用了中间分割的设计形式，以达到设计意图。

图 2-60　欧洲议会节目招贴　C.彼阿蒂

图 2-61　海报设计

课 题 训 练

题目：比例与分割的构成现象及记录

要求：（1）设计者通过对自然界与人类社会生活现象的观察，寻找和发现不同的比例与分割构成形式，分别从构成因素和构成因素属性分析总结不同构成形式的目的和特点，并做构成设计记录。

（2）根据比例与分割的构成现象，确定绘制构成手段（如摄影、徒手画、剪贴……），制作 20 cm×20 cm 的平面构成作业 20 张。

第 3 章

平面构成的基本元素

宇宙广袤而浩渺，是一个无边无际始终运动的物质总体。人类从诞生以来就在不停地研究物质。从视觉上来说实体物质都有一个共同的特点，就是有外轮廓线，形成一种形态。对形态的结构、组成进行分析、概括得到组成形态的最基本元素——点、线、面。点、线、面经过解构、排列、组合，形成千万种形态，构成自然界丰富的物质存在。

在视觉传达艺术的创作过程中，熟练掌握造型的基本元素组合规律，是创造新形象的必要条件。利用点、线、面进行重组创造前，先要了解其基本性质，分析点、线、面的特点，找到其组合基本规则，才能发现、创造更多的形态，并运用在实际的设计造型中。

3.1 点 构 成

点是形态的最基本元素，是造型要素里最小的单位。点高度抽象和简洁，在组合规律上也是最为自由的，以点为要素的设计实践应用十分广泛，表现形式多样。

3.1.1 点的定义

在几何学里，"点"的定义是：线的开始和终止，两线交集的位置就是点，点不具有面积大小，只有位置。

在几何学中，点的概念是一个虚拟概念，只存在于想象中。从造型学的角度去认识"点"，点是一个视觉形象，有大有小，真实存在。

点的大小是相对的，地球相对于太阳系是一个点，太阳系相对于银河系也只是一个点，而银河系对于广袤的宇宙来说同样只是一个点。点的形成都是相对于所在空间的面积大小而言的。在一个限定的范围内，点的大小是有限度的，超过限度就失去点的性质而成为面了。

点的形状多样，没有限定，可以是几何形也可以是自由形。几何形包括矩形、三角形、梯形、圆形、多边形；自由形都是随意、偶然发生的形态产生的点形状。如何形成为点并不在于它的形状而在于它与所处空间面积的对比，是一个相对的细小单位的性质。

3.1.2 点的作用

点在几何学里是形成线的要素，是力学的中心，是力学稳定的关键。作为视觉造型的"点"，具有聚焦的作用，能刺激视觉产生注意力和紧张感。由于点在空间中的位置、数量、体量上的不同，带给观者的感受差别较大。

当一个空间中只有一个点，点在正中央时的视觉感受是稳定、单纯、焦点集中。点离中心越远就越不稳定，当点偏离到极限时，它的聚焦作用就会最弱，注目作用会减小，但永远不会消失。无论点的位置在哪里、大小如何，当画面中只有一个点时，都不会影响其关注度。在限定范围内只有一个点的视觉效果如图3-1～图3-3所示。

图 3-1　点在空间中心　任怡　　　图 3-2　点在空间右上角　任怡　　　图 3-3　点在空间左下角　任怡

当空间有两个点时，点与点之间的关系会给画面带来不同的视觉效果，两个较为接近的点，如相切或相交的两个点，与一个点的作用是一样的。适当拉开点的距离会使观者的视觉有成线的感受，两点之间的距离越大则张力就越大。图 3-4～图 3-7 为在限定范围内两个点因相距尺度不同而产生的不同视觉效果。

图 3-4　两点接触时的效果　任怡　　　　图 3-5　两点相接时的效果　任怡

图 3-6　两点相离时的效果　任怡　　　　图 3-7　两点离开较大时的效果　任怡

当空间中有 3 个以上点形成一组点的集合时，点的集中会产生面的视觉效果，点与点的距离拉得越开，面的感觉越弱。组点沿一定的方向有秩序地由多到少排列，空间中则形成有方向感和运动感的图形。点的自由散漫铺天盖地，视觉上则没有重点，起到分散注意力的作用。如图 3-8～图 3-15 所示。

平面构成

图 3-8 在限定范围内多点排列成
线的视觉效果 任怡

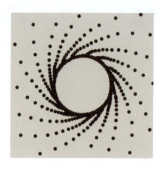

图 3-9 在限定范围内多点有秩序地排列成
不同图形的视觉效果 1 任怡

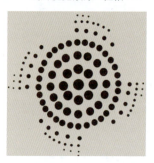

图 3-10 在限定范围内多点有秩序地排列成
不同图形的视觉效果 2 任怡

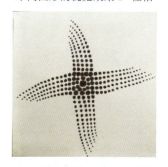

图 3-11 在限定范围内多点有秩序地排列成
不同图形的视觉效果 3 任怡

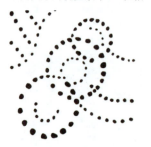

图 3-12 在限定范围内多点无秩序地排列成
不同图形的视觉效果 1

图 3-13 在限定范围内多点无秩序地排列成
不同图形的视觉效果 2

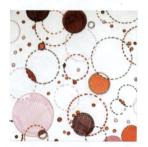

图 3-14 在限定范围内多点无秩序地排列成
不同图形的视觉效果 3

图 3-15 在限定范围内多点无秩序地排列成
不同图形的视觉效果 4

当点沿一定的形状自由分散会产生更多具有运动感的画面效果，点的聚焦、点的发散、点的方向、点的旋转、点的左右移动都会带来强烈的视觉效果。如图 3-16 ～图 3-21 所示。

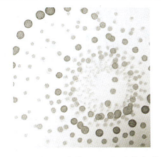

图 3-16　点的旋转　学生作品（指导老师任怡）

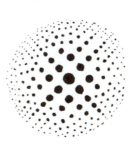

图 3-17　点的聚焦　学生作品（指导老师任怡）

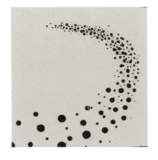

图 3-18　点的方向　学生作品（指导老师任怡）

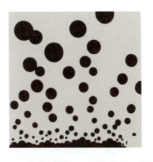

图 3-19　点的发散 1　学生作品（指导老师任怡）

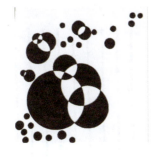

图 3-20　点的发散 2　学生作品（指导老师任怡）

图 3-21　点的左右移动　学生作品（指导老师任怡）

总之，点的形态灵活多样，可以极大地丰富平面设计的视觉效果，它的抽象简洁的特点在设计中得到广泛的运用，表现形式多样，具有较好的可塑性。

3.2　线　构　成

线是一种富有表现力的视觉形态，是基本造型中的另一个要素。

3.2.1　线的概念

在几何学里，"线"是点移动的轨迹而形成的，同点的性质一样，线也是一个虚拟的概念。它有长度、位置和方向这 3 个特征，但不具有大小宽窄之分。

从造型设计角度来认识线，"线"不仅有位置、方向、长度，还有形状、相对的宽度。

线具有很强的表现功能，线的种类很多，如直线、曲线、折线、自由线等。在表现形式上有粗细、浓淡、流畅、顿挫之分，其视觉特征的多样化提供了富于表现力的造型手段。

3.2.2 线的特点

线的种类很多，给人的视觉感受也大不一样，各有特点。线对人心理上的影响比点来得更加强烈也更具有情感特征，不同种类的线同时在一个空间出现时又会出现新的特点，因此线的表现力才呈现多样化和复杂化。

1. 直线

直线是概念上的直线，相对于曲线来说，没有绝对的直线。几何直线是直线里最简洁最抽象的，具有男性化的特征。它抽象、理性、直接，冲击力强，它的集合组成是有秩序有条理的象征。

水平直线使人联想到海平线、地平线，是安定稳妥的象征，具有平静永恒的性格，缺点是保守、寂寞、没有生气。

垂直线让人想起庄严、肃穆的升旗仪式，因此垂直线具有严谨、坚挺、向上的性格，视觉的紧张感强烈，是最为阳刚的一种线的状态。

直线的效果如图 3-22～图 3-25 所示。

图 3-22 水平线效果　任怡

图 3-23 垂直线效果 1　任怡

图 3-24 垂直线效果 2　任怡

图 3-25 水平线与垂直线搭配效果　任怡

斜线是相对于水平线而言的，它的状态决定了它的性格，从平衡的角度来说，斜线打

破了空间的稳定性，是平衡的破坏者，产生不安定的因素。它具有一定的方向性，所以是直线类里最有方向感和运动感的线条。它的不平衡恰恰体现了青春的活泼和不安的躁动。斜线的效果如图3-26～图3-33所示。

图3-26　斜线1　学生作品（指导老师任怡）　　　图3-27　斜线2　学生作品（指导老师任怡）

图3-28　斜线3　学生作品（指导老师任怡）　　　图3-29　斜线4　学生作品（指导老师任怡）

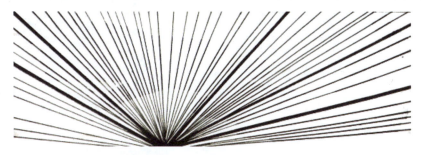

图3-30　斜线5　学生作品（指导老师任怡）

图3-31　斜线6　学生作品（指导老师任怡）

图 3-32　肌理斜线 1　学生作品（指导老师任怡）　　图 3-33　肌理斜线 2　学生作品（指导老师任怡）

折线是直线的另一种表现状态，它紧张、焦虑、狂躁，往往是平静和谐的破坏者，并且有指示性和方向性，具有强烈的运动感和刺激感，如闪电的折线、心电图折线、宝石光芒折线。如图 3-34～图 3-42 所示。

图 3-34　闪电折线 1　学生作品（指导老师任怡）　　图 3-35　闪电折线 2　学生作品（指导老师任怡）

图 3-36　心电图折线 1　学生作品（指导老师任怡）　　图 3-37　心电图折线 2　学生作品（指导老师任怡）

图 3-38　宝石光芒折线 1　学生作品（指导老师任怡）　　图 3-39　宝石光芒折线 2　学生作品（指导老师任怡）

图 3-40　普通折线集合　　图 3-41　手绘偶发折线 1　学生作品　　图 3-42　手绘偶发折线 2　学生作品
　　　　　　　　　　　　　　　（指导老师任怡）　　　　　　　　　　（指导老师任怡）

2. 曲线

　　曲线是直线的运动方向改变所形成的轨迹，因此曲线的韵律感比单纯的直线强，表现力和情感也更加丰富。曲线优美、柔和、轻快，具有女性化的特征。在概念上，任何物体的外轮廓线都是曲线，没有绝对的直线。世界万物的外轮廓线也都是以曲线的形式存在的，因此曲线更温暖、更有人情味，更贴近生活和自然。

　　几何曲线是用工具绘制的曲线，它具有对称、平衡、丰满、有秩序的美感。比起直线来它温柔、舒缓并有较强的柔韧性和速度性。和自由曲线相比较，它干净、精密、理性、严谨，十分现代。如图 3-43～图 3-45 所示。

图 3-43　几何曲线 1　学生作品
（指导老师任怡）

图 3-44　几何曲线 2　学生作品　　图 3-45　几何曲线 3　学生作品
　　（指导老师任怡）　　　　　　　　（指导老师任怡）

　　自由曲线是不借助任何工具，任意绘制偶然成形的曲线，没有绝对一样的自然曲线，每条曲线都有自己的款式和特点，因此自由曲线表现力丰富，具有张力。自然曲线与几何曲线相比更加圆润，富有弹性，更加女性化。自由曲线不受约束，轻松自然、富于变化，能充分表现自然美，极富人情味。如图 3-46～图 3-49 所示。

图3-46 自由曲线1 学生作品（指导老师任怡）　　图3-47 自由曲线2 学生作品（指导老师任怡）

图3-48 自由曲线3 学生作品（指导老师任怡）　　图3-49 自由曲线4 学生作品（指导老师任怡）

运用不同的工具可以表现不同的线条，所代表的情感也会因为使用工具的不同而有所差别。单一线条构成的画画是很少的，在大多数情况下，都是线与点、线与线、线与面的组合。多组线的视觉效果取决于线的排列组合方式，不同的组合方式会带来不同的视觉感受。如图3-50～图3-53所示。

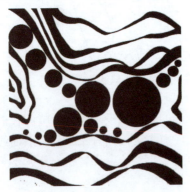

图3-50 自由曲线与点的组合
学生作品（指导老师任怡）

图3-51 自由曲线、直线与斜线的组合1
学生作品（指导老师任怡）

图 3-52 自由曲线、直线与斜线的组合 2
学生作品（指导老师任怡）

图 3-53 线与面的综合组合运用
学生作品（指导老师任怡）

总之，线的表现形态多样，直线与曲线的对比可以相互衬托各自形态的性格特征，在视觉上形成曲与直的强烈对比效果，将线的构成画面造成最大化的视觉冲击。

3.3 面 构 成

面与形有密切的关系，面有轮廓线，比起点、线来，它更有形的意义。面的形状是识别事物特征的重要因素，它因呈现事物的形态而为人们所了解和接受。

3.3.1 面的概念

在几何学里，线的运动轨迹就形成了面，和点、线一样，面只是虚拟概念上的面，只有长、宽没有体积。直线平行移动形成矩形，直线回旋移动形成圆形，直线和弧线组合移动形成不规则形。

在一般情况下，点的扩大、线的加宽都形成面，面给人的最大感受是饱满。在实际的设计中，面有位置、方向、形状和虚拟的厚度，面通常能给设计带来强烈的视觉冲击。

3.3.2 面的特点

面与点、线最大的区别就是具有体量感，它稳定、安全、可靠，它的情感、特点与其外轮廓最有关系，不同性格的线组成不同形状的面，产生各自不同的性格特征。

通常，把面分为几何形、自由曲线形、偶然形 3 种。

1. 几何形

几何形是指用规、矩等工具绘制的形状，包括三角形、矩形、多边形、正圆形、椭圆形等。几何形最大的特点就是有规律，即使是圆形也因为规矩显得特别精密、严谨、有理性。几何形都具有四平八稳的特征，三角形简洁、突出，有方向感；矩形有安定、扩张感；圆形则丰满、有弹性。几何形面效果图如图 3-54 ～图 3-57 所示。

图 3-54 几何形面 1 学生作品（指导老师任怡）

图 3-55 几何形面 2 学生作品（指导老师任怡）

图 3-56 几何形面 3 学生作品（指导老师任怡）

图 3-57 几何形面 4 学生作品（指导老师任怡）

2. 自由曲线形

自由曲线形与几何形相比生动活泼，具有鲜明的个性，变化更加丰富自然，由于其情感特征的温暖感和柔情感使它有明显的女性特征，不容易产生呆板枯燥的感觉，能保持新鲜感，引起人们的兴趣。自由曲线效果如图 3-58～3-61 所示。

图 3-58 自由曲线形 1 学生作品（指导老师任怡）

图 3-59 自由曲线形 2 学生作品（指导老师任怡）

图 3-60 自由曲线形 3 学生作品（指导老师任怡）　　图 3-61 自由曲线形 4 学生作品（指导老师任怡）

3. 偶然形

偶然形是偶然所产生于自然的形状，它最大的特点是不可复制，每一个偶然形都有它自身的特点，如树叶、鹅卵石、天空的云朵等。偶然形来源于不经意间而形成的形状，它自然、朴素，情感特点也最贴近于人类的心理需要，因此偶然形在实际设计运用中常常体现在与人类生活最为紧密的产品上，如婴儿用品、食品等。偶然形如图 3-62～图 3-64 所示。

图 3-62 偶然形 1 学生作品　　图 3-63 偶然形 2 学生作品　　图 3-64 偶然形 3 学生作品
（指导老师任怡）　　　　　　（指导老师任怡）　　　　　　（指导老师任怡）

面的面积大小、分布、空间关系在图形中起重要作用，一般来说，面积的大小左右着图形的画面效果。当然，调子、肌理、色彩、外轮廓也是形成面的性格的重要因素，它们决定了面给人的感受：是温暖还是冰冷；是柔弱还是坚强；是秀美还是粗犷，要在设计中根据不同的情况进行合理的组合和搭配。

课 题 训 练

课题训练 1

题目：点、线、面的构成练习

要求：按点的特点进行多点的组合练习，排列出视觉强烈的画面效果，尺寸 10 cm×10 cm。

按线的特点将直线、折线、曲线安排在同一画面内，在限定空间里最少要存在两种不

同特性的线,尺寸 10 cm×10 cm。

按面的特点,将几何形、自由曲线形、偶然形安排在同一画面内,在限定的空间里最少要存在两种不同特性的形态面,尺寸 10 cm×10 cm。

课题参考(见图 3-65～图 3-72)。

图 3-65 直线与斜线的结合图形 1
学生作品(指导老师任怡)

图 3-66 直线与斜线的结合图形 2
学生作品(指导老师任怡)

图 3-67 直线与折线结合图形 1
学生作品(指导老师任怡)

图 3-68 直线与折线结合图形 2
学生作品(指导老师任怡)

图 3-69 自由曲线的任意组合构成图形 1
学生作品(指导老师任怡)

图 3-70 自由曲线的任意组合构成图形 2
学生作品(指导老师任怡)

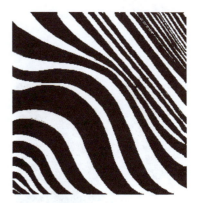

图 3-71　自由曲线与直线结合构成图形 1
学生作品（指导老师 任怡）

图 3-72　自由曲线与直线结合构成图形 2
学生作品（指导老师 任怡）

课题训练 2

题目：点、线、面的综合练习

要求：在限定的空间里将点、线、面 3 种构成元素相结合进行排列组合，形成具有美感的画面，尺寸为 15 cm×15 cm。

课题参考（见图 3-73～图 3-80）。

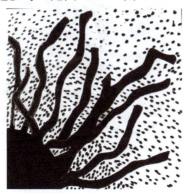
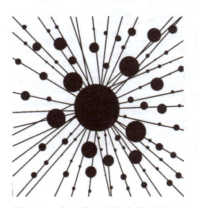

图 3-73　点、线、面综合构成练习 1
学生作品（指导老师 任怡）

图 3-74　点、线、面综合构成练习 2
学生作品（指导老师 任怡）

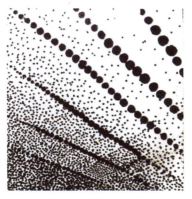

图 3-75　点、线、面综合构成练习 3
学生作品（指导老师 任怡）

图 3-76　点、线、面综合构成练习 4
学生作品（指导老师 任怡）

平面构成

图 3-77 点、线、面综合构成练习 5
学生作品（指导老师任怡）

图 3-78 点、线、面综合构成练习 6
学生作品（指导老师任怡）

图 3-79 点、线、面综合构成练习 7
学生作品（指导老师任怡）

图 3-80 点、线、面综合构成练习 8
学生作品（指导老师任怡）

第 4 章

基本形与骨骼

本书在第3章讲述了点、线、面及其基本构成的相关知识，了解到点、线、面是二维平面空间中最基本的元素；然而，在平面构成设计中点、线、面除了以独立的构成形式出现外，还可以经过不同的设计手段使其产生更多丰富的构成形式。在这些丰富的构成形式中，基本形与骨骼构成了基本内容，并决定着平面构成的内容表达准确度与外在形式的美与丑。

4.1 基 本 形

在人类社会中，房屋地面上的一块地砖、马路上的一条斑马线、被单上花纹的一个单独纹样等；在自然界里，孔雀尾毛上的花纹、鱼身上的一块鱼鳞等都是群构里的基本形现象。

4.1.1 基本形的概念

基本形是指在平面设计中借以表达意图的视觉最基本元素（构成中的基本元素），它是表达构成意图的主要手段，是构成设计的基本单位（见图4-1），它包括点、线、面等构成元素。

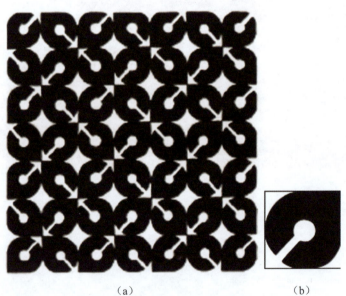

（a）　　　　　　（b）

图 4-1 平面构成及其基本单位的基本形　杭艳

基本形具有一定形状、大小、色彩和肌理等视觉特性，其中形状构成形象的主要特征，有内外轮廓区分；大小属于形之间的比较差异；色彩体现为形的明暗、黑白或色相差异；肌理是形态表面的质感，如粗、细、光、皱、凹、凸差异。基本形的这些特性受方向、位置、空间和重心的制约（见图4-2）。

 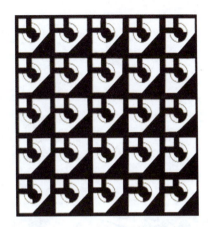

(a）基本形特性表现　杭艳　　　　　（b）实际生活中基本形特性的表现

图4-2　基本形特性表现

（1）方向。基本形的方向主要是由基本形和组合规律（骨骼）的关系，以及其他形的关系来决定的（见图4-3）。

（2）位置。基本形的位置同样由基本形和框架的关系，以及设计师的设计目的主观决定（见图4-4）。

图4-3　基本形方向的制约　　　　　　图4-4　基本形位置的制约三菱标志

（3）空间。基本形的空间不但受构成中的基本形和框架的相互关系作用，还受到空间的包围，产生正负变化（见图4-5）。

（4）重心。对人的心理产生轻重、稳定或不稳定的感觉（见图4-6）。

图4-5　基本形空间的制约　胡怡静　　　图4-6　基本形重心的制约　李路

4.1.2　基本形的作用

基本形是平面构成设计的构成单元，通过对平面构成中基本形的研究设计，可以丰富

构成设计，帮助设计者掌握构成设计的方法。基本形有助于平面构成设计的内在统一，设计师通过对基本形内在共性和形式规律的掌握，可使构成平面设计的各基本形之间产生连贯、统一、和谐的形式美。好的构成设计，通过对基本形不同设计、不同组合的应用，可以使所构成的画面丰富多样。首先，设计师可以采用不同设计方法对基本形进行不断的设计和改进，以丰富画面，达到设计目的（见图4-7），其次，设计师在确定基本形之后，可以通过不同的组合设计方法使构成设计达到意想不到的效果（见图4-8）。

（a）基本形1　徐娜

（b）基本形2　徐娜

（c）基本形3　张潇文

（d）基本形4　张潇文

图4-7　不同基本形的丰富构成

（a）　　　　（b）　　　　（c）　　　　（d）　　　　（e）基本形

图4-8　同基本形的不同组合方式

4.1.3　构成中基本形的创造方法

平面构成中基本形的创造主要是对形和态两方面的创造，形是指基本形的外部轮廓，态是指外部轮廓所包围的面的色彩、肌理、质感等外貌，其综合形态根据创造的性质，设计者可从自然界和人类社会中去发现、挖掘和创造。

1. 基本形的创造分类

平面构成设计时，基本形的创造可以分为自然形和社会形两大类。

1）自然形

自然形是指在自然界中客观存在的物质形态，如人、鸟、花、草、山、水等宏观、微观的物质，大到天体、小到细胞的自然视觉形象，来源于这些自然形，进行美的概述，是设计造型基础和启发想象的典型（见图4-9）。

　　（a）　　　　　　　（b）　　　　　　　（c）　　　　　　　（d）

图 4-9　自然界中自然客观存在的物质形态

2）社会形

社会形是由人们从事各种社会活动而产生的形态，它是人类经过漫长的历史演变而抽象提炼出的、具有人类文明象征的视觉形象，主要可以概括为以下几个方面。

（1）数理几何形。数理几何形包括直线、方形、圆形、三角形等（见图4-10）。

图 4-10　数理几何形

（2）设计艺术形。设计艺术形是人们在从事设计或艺术工作中所产生的视觉形态，如在绘画艺术中使用不同技法产生的不同肌理效果、摄影艺术和计算机设计中的偶然或人为效果等（见图4-11）。

　　（a）　　　　　　　（b）　　　　　　　（c）　　　　　　　（d）

图 4-11　摄影作品

设计艺术形中态的创造常用的一些方法如下。

- 吹色法。在纸上滴些颜料对其吹气，会产生各种飞溅的不规则的纹样效果。
- 流淌法。在吸水性差的纸上涂上含水量多的颜料，将纸倾斜，颜料就会流淌，会产生用笔画不出的韵味。
- 笔触法。用不同的笔（如水粉笔）在书写或绘画的过程中，采用改变其方向的方式达到不同的肌理效果。

- 抗水法。利用油或蜡对水的排斥特性，可以制造出风趣的效果。
- 压印法：在玻璃或光纸上放颜料，然后用纸盖上拓印。用手强压纸面会形成奇妙的形态，一次一个新意，举一反三，可用各种不同方法制造不同的效果。
- 拓帖法。在具有一定质感的材质上涂抹颜色，再将其拓帖于纸上，不同的质感材料能产生不同的拓帖效果。
- 吹皂泡。皂水加上颜料，吹泡，皂泡落下，炸开在纸上的痕迹会形成特别的效果。
- 材料加工法。通过对不同材料进行相应地揉、搓、刮、撕、烧、磨等行为产生不同的效果。
- 贴材法。将相同或不同的材料通过重复组合形式直接贴于一材料表面上，形成独特的效果。
- 重组法。将一完整形态（如一张纸），通过相应的拆散方式（纸张可以通过撕裂）拆散后，再重新组合，达到特殊效果。
- 渗透法。在遇水容易渗开的纸上将混合颜色液体渗透，使其产生浸润的特殊效果。
- 喷绘法。通过对喷绘工具的调节，使其出现不同粗细效果的画面及色彩。
- 摄影法。通过用摄影的特殊技法，使其产生特殊效果（如夜晚对车灯和其他灯光的运动轨迹拍照，会留下一条条光亮的粗细不同的线条）。
- 计算机设计法。通过用设计软件中的不同设计工具实施设计所产生的不同效果。

（3）生活生产形。它是伴随人们生活生产的实践过程而产生的视觉形态（见图4-12）。

图4-12 生活生产形

在自然形和社会形的发现、挖掘和创造过程中，既有对形的探寻应用，又有对态的挖掘创造，两者都可以从自然形和社会形中得到灵感和启发。

2. 基本形的拓展方法

在第3章已经讲过，平面构成设计由基本元素点、线、面构成，然而在实际的构成和设计中，它们单独出现的可能性很小，即使是一个对象，也存在它和周围空间的关系。所以在构成中，研究各种同类、不同类形态同时出现时，它们之间的关系、它们如何配置共同形成某种组合基本形，这比研究单个对象的特征更接近设计和构成的本质。当多个基本元素相遇时，能产生各种不同的关系供设计者选择，创造出更多的形象，具体有以下几种情况。

1）面与面元素间关系

这里主要通过几何形中圆形面和方形面的相互关系进行阐述分析（见图4-13）。

图4-13 面与面元素间关系

- 分离。面与面之间互不接触，始终保持一定的距离。
- 接触。面与面在相互靠近的情况下，边缘发生接触。
- 叠盖。面与面靠近时，由接触更近一步，成为覆盖相叠，有前后之分。
- 透叠。面与面交叠时，交叠部分产生透明感觉，形象前后之分并不明显。
- 差叠。面与面交叠部分产生出一个新的形象，其他不交叠的部分消失不见。
- 减缺。面与面覆叠时，在前面的形象并不画出来，只出现后面的减缺形象。
- 联合。面与面互相交叠而无前后之分，可以联合成为一个多元化的形象。
- 重合。面与面完全重叠，即两个以上的面分别按各自中心点对应重叠联合，成为一个独立的形象。

在基本形的设置中，除了可以采用不同元素（如上面的圆形面和方形面元素）构成基本形以外，还可以采用同元素构成基本形，以达到意想不到的效果（见图4-14）。

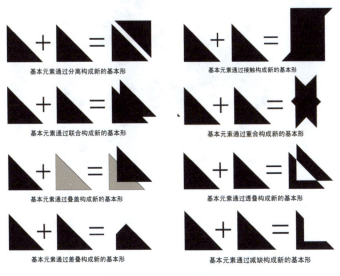

图4-14 同元素构成基本形

2）线与面元素间关系

除了面与面的元素间关系以外，还有线与面元素间关系和点与面元素间关系。在线与面元素间关系中，当把线理解成单方向缩窄的面时，那么，面与面元素间关系的形式也可套用面与面元素间关系；然而，当把线回归本性时，那么，线与面元素间关系还有一种特殊情况存在，即线面切移（见图4-15）。线面切移，是指设计者用线将一个完整的面切割开，并使切割后的各个部分通过各种移动的方式按照面与面元素间关系的方法进行重新组合，以达到一个完整的新的基本形。

图4-15 线面切移

3）点与面元素间关系

在二维平面上的点，实际上是一个被人为理解的无限缩小的面，当点与面相遇时，其视觉认知本质上是面的大小对比；在平面构成的应用过程中，被理解成一个缩小面的点与面的关系，可以参照面与面元素间关系，但因点与面的对比过于强烈，所以，在平面构成设计时往往以点的群化形式与面组合成新的基本形（见图4-16）。

图4-16 点与面元素间关系构成　胡怡静

4）点与线元素间关系

一般情况下，点和线就像前面所提到的，它们均被人为理解成具备点或线特性的缩小的面，也只有在这种情况下，在平面构成中点、线才能被视觉捕捉。因此，元素间关系除了可以参照面与面元素间的关系以外，还由于点与线的基本特性而经常以群化的方式构成

存在（见图 4-17）。

图 4-17 点与线元素间关系构成

注意：在平面构成设计中，可以将最基本的几何元素通过多次元素组合得到丰富的基本形形式（见图 4-18），但所得到的基本形不要太复杂，否则会使设计变得涣散、不统一，产生混乱的视觉效果，而简洁的基本形设置却有助于设计的内部联结，不断产生出较多形态的图形。

图 4-18 减缺构成方式加透叠构成方式得到新基本形

4.1.4 构成中群化构成基本形之间的关系

本节前面已经分析了基本形中形拓展的 8 种最基本方法，而平面构成的群化构成中基本形之间的关系与基本形中形的拓展方法一样，也存在分离、接触、叠盖、透叠、差叠、减缺、联合和重合等关系（见图 4-19）。

（a）基本形　　（b）叠盖群化组合　　（c）接触群化组合

图 4-19 群化构成

注意：当基本形采用上述 8 种方法群化构成时，有些群化后的基本形的理解具有主观能动性，可随人的意愿发生基本形的选择（见图 4-20）。

（a）单形重复1

（b）单形重复2

（c）生成新图形

图4-20 平面构成中基本形的理解

4.1.5 图与地

任何"形"都是由图与地两部分所组成，图与地的关系实际上是一种图形与背景的对比衬托关系，它通过形状、大小、明度、纯度及肌理进行相互对比，以达到设计者用地衬托图的效果。自然界中蓝天白云、红花绿叶都反映出了这种对比与衬托的关系。在一般情况下，图是存在于空间的实在形态，有突出、醒目、前进的感觉；地是图周围的背景，是虚的形，有后退、消失的感觉，这是与日常视觉一致的图地关系（见图4-21）。但是也存在另一种特殊情况，当图与地的面积或特征十分接近时，就很难区别它们，这就是图地反转，如1920年鲁宾研究设计出来的关于图地反转的"鲁宾之壶"（见图4-22）。

（a）海底生物的自然图地关系图　（b）海报设计 Hakobo

图4-21 图与地

图4-22 鲁宾之壶

图地反转现象在平面构成中经常被称为基本形的正负关系，它是一种相对关系，可以随观看者的意志转移而发生正负角色互换。如果把基本形放在一定的空间中去，并且继续使用黑、白两色进行搭配时，就会出现下列4种情况（见图4-23）。

（1）白形白背景，又称"消失"。
（2）白形黑背景，给人一种通透感，称为"负形象"。
（3）黑形白背景，给人一种实体感，称为"正形象"。
（4）黑形黑背景，也称"消失"。

（a）消失　　　　　（b）负形象　　　　　（c）正形象　　　　　（d）消失

图 4-23　基本形的正负关系

在黑白搭配的图形中，基本形的正负角色随观看者的意志转换，实际上是观看者主观选择图和地的过程，如在图 4-24 的负形象图中，观看者可以选择白色部分为图，黑色部分为地；也可以选择黑色部分为图，而白色部分为地。正因为黑白在图中的基本特性，设计师根据设计的需要确定基本形中的图地和黑白关系。

图 4-24　黑白搭配设计中基本形的正负角色随观看者的意志转换　杭艳

在平面设计时两种黑白消失情况一般不予考虑，只考虑正负两种形象；而当基本形在一定空间相遇时，则正和负的关系有 16 种不同的黑白配置，即每个元素间关系都会有两种黑白配置（见图 4-25）。

（a）叠透元素关系的正形象　　　　　　（b）叠透元素关系的负形象

图 4-25　叠透元素关系的两种形象

在通常情况下，设计者用一些规律和手法强调他们所要强调的，使图的特征更强，以达到设计目的。图的符号特性与地的符号特性的对比如表 4-1 所示。

表 4-1 "图"的符号特性与"地"的符号特性的对比

	"图"的符号	"地"的符号
特性	让人注视，引人注意	被人忽视，不受注意
	事物性，完整性	零散的，扩散的
	形象具体，有轮廓	单一的，背景式的
	前面的，浮现的	后面的，下沉的
	形象较小的	面积较大的
	有明显的结构和内在力的	不确定形状的，连接的

图与地关系的规律如下。

- 连续的闭合的形态易成为图；
- 有明显的水平和垂直方向的形态易成为图；
- 下部易为图，上部易为地；
- 小的部分易成为图，大的部分易成为地；
- 单纯的、有规律的易成为图；
- 被包容的部分易成为图；
- 有明显凹凸情形的，突出部分易成为图；
- 明度关系反差大的易成为图；
- 与周围环境脱离的形态易成为图；
- 群集的对象易成为图；
- 具有运动感的对象易成为图；
- 唤起记忆形象的对象易成为图；
- 具有特殊视觉效果的易成为图。

4.1.6 基本形在平面构成中的构成变化规律

基本形在平面构成中，除了单独出现以外（如部分标志设计等），往往还会以群化的形式出现在设计中，而这些群化中的每个基本形之间都不是绝对和独立的，它们的含义在某种程度上有联系和交叉的部分，例如，特异必须建立在具有联系的重复基础上才能存在，对称也是一种特殊的重复，但讨论和引用的只是它们的主要特征和差异；其中基本形主要群化形式的变化规律可以归纳为基本形的重复规律（见图 4-26）、基本形的渐变规律（见图 4-27）、基本形的相似规律（见图 4-28）、基本形的旋转与翻转规律（见图 4-29）、基本形的特异规律（见图 4-30）、基本形的无规律变化（无规律变化的不同基本形安放在有规律的骨骼中）（见图 4-31），这些变化规律的具体内容在第 5 章会做详细介绍。

图4-26 基本形的重复规律

图4-27 基本形的渐变规律 张茹

图4-28 基本形的相似规律 李路

图4-29 基本形的旋转与翻转规律
李路
图4-30 基本形的特异规律
徐娜
图4-31 基本形的无规律变化
徐娜

平面构成中的基本形除了以上几种变化规律以外，还可以在一个画面中同时出现几个基本形及其群组变化（见图4-32与图4-33）。

图4-32 多个基本形的群组构成1 杨勇　　　　图4-33 多个基本形的群组构成2 李路

课 题 训 练

课题训练1

题目：自然基本形的发现与设计

要求：（1）设计者根据所学基本形的创造方法，从社会生活的各个领域及自然界中寻找平面构成基本形的自然基本形元素，设计所有发现的形式。

(2) 根据不同构成现象，确定绘制构成手段（如摄影、徒手画、剪贴……），制作 20 cm×20 cm 的平面构成基本形作业 20 张。

课题训练 2

题目：群化构成的基本形间关系

要求：（1）设计者根据所学群化构成的基本形间关系方法，对课题训练 3 所得基本形做进一步群化构成练习。

（2）对课题训练 3 所得基本形筛选出 10 个基本形方案，并根据每个基本形方案选择两个基本形间关系设计方法制作 20 cm×20 cm 的平面构成作业 20 张。

课题训练 3

题目：群化构成的基本形变化规律

要求：（1）设计者根据所学基本形在群化构成中不同的变化规律特点，进行各规律练习。

（2）根据不同基本形特点，选择群化构成的基本形变化规律练习，制作 20 cm×20 cm 的平面构成作业 5 张。

4.2　骨　　骼

法律约束人类活动，建筑框架结构决定建筑物的空间形式，动物骨架决定动物体形，鱼鳞排列规律决定鱼的外貌，法律、建筑框架结构、动物骨架、鱼鳞排列规律等都是一种针对不同内容和目的的规范手段，在构成设计中也同样需要不同的规范方式来实现和达到设计的不同目的，这种规范方式就是规范基本形的骨骼。

4.2.1　骨骼的概念

骨骼原指脊椎动物身体里的保护支撑系统，它使躯体内的重要器官在空间和功能上得以合理地配置，并保持相对稳定的空间位置，实现整体的功能协调。在构成中骨骼是指经过设计者刻意精心的编排，使形体具有骨骼分割画面的空间及固定基本形位置的作用（见图 4-34）。在日常生活中，练习本中的数学条形格和小学语文的抄写本，写毛笔字用的米字格、十字格、回字格，音乐中的五线谱等都是骨骼（见图 4-35）。

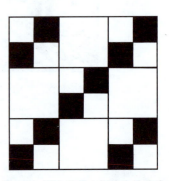

图 4-34　图中的黑方框线为骨骼线
　　　　　郭锐

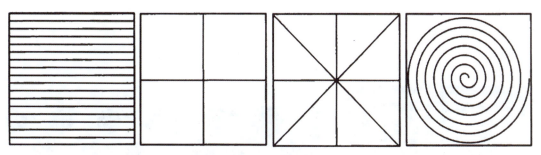

图 4-35　练习本中的各种骨骼

自然界也有骨骼的存在，如树的树叶与树枝的编排、蛇鳞、人体的骨骼等（见图 4-36）。

骨骼线将画面划分成许多骨骼单位，每个骨骼单位就是基本形独有的存在空间。

　　　　（a）　　　　　　　　　　　（b）　　　　　　　　　　　（c）

图 4-36　自然界中的各种规律骨骼形象

4.2.2　骨骼的作用

骨骼是支撑构成形象的最基本的组合形式，它使形象有秩序地经过人为的构想，排列出各种宽窄不同的框架空间，把基本形输入到设定的框架空间中，以各种不同的编排来构成设计，达到设计目的（见图 4-37）。在构成中，一方面骨骼起到编排基本形和管辖基本形位置的作用，但不能管辖其大小，因此，无论形大、形小都可以放在不同大小的骨骼中（见图 4-38）；另一方面，骨骼起到分割画面空间的作用，它将画面空间按照设计者的设计意图进行规律分割，以保证画面分割的节奏性（见图 4-39）。设计师在构成设计时，常常借助于骨骼排列基本形，使之成为有规律、有秩序的构成。骨骼决定了基本形在构图中彼此的关系。有时，骨骼也成为形象的一部分，其不同变化也会使整体构图发生变化。

平面构成

图 4-37 基本形做回字形编排的骨骼空间

图 4-38 不同大小的基本形群化植入相同的骨骼之中

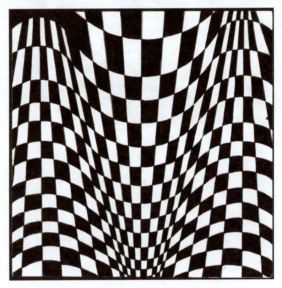

图 4-39 骨骼对画面分割的节奏性　李菲

4.2.3 骨骼的分类

1. 根据骨骼的规律分类

根据骨骼的规律，骨骼可分为规律性骨骼和非规律性骨骼两种。

1）规律性骨骼

规律性骨骼是以严谨的数学方式构成的。基本形依骨骼排列，具有强烈的秩序感（见图 4-40）。如重复骨骼、渐变骨骼、发射骨骼等。规律性骨骼有水平线和垂直线两个主要元素。若将骨骼线在其阔窄、方向或线质上加以变化，可以得出各种不同的骨骼排列形状。

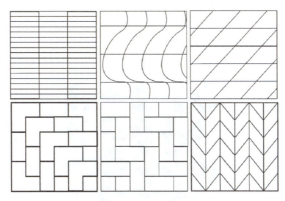

图 4-40 规律性骨骼

规律性骨骼根据形式可以分为重复骨骼、渐变骨骼、近似骨骼、发散骨骼、特异骨骼5种。

（1）重复骨骼的形式，是构成骨骼对画面分割后生成的各个单元骨骼完全相同的骨骼形式（见图 4-41）。

图 4-41 重复构成和重复骨骼

（2）渐变骨骼的形式，是在一定的框架内，按照一定的数学规律划分框架空间，被划分的各单元骨骼呈现一定渐变规律的骨骼形式，其一般可按等差数列、等比数列、斐波那契数列、调合数列等来划分（见图 4-42）。

图 4-42 渐变骨骼　李菲

渐变骨骼的形式与前面所讲的基本形在平面构成中构成规律的渐变规律是有所区别的，前者是骨骼的渐变而后者是基本形的渐变（见图 4-43），两者渐变通常会同时出现于同一画面，但也可以独立出现。

图 4-43 基本形的渐变 张玉萍

（3）近似骨骼的形式，是在重复骨骼的基础上，将每一个单元骨骼按非规律作局部改变的整体骨骼形式（见图 4-44），它与渐变骨骼的区别是：渐变骨骼的规律性强、排列严谨，而近似骨骼的规律性不强、变化较大。

（a）自然界中近似骨骼的现象，干旱造成　　（b）黑线构成近似骨骼　万雅琦
大地的裂缝形成近似骨骼

图 4-44 近似骨骼

（4）发射骨骼的形式，是由一个发射中心点向外发射或围绕一个中心点向外运行的骨骼形式，其中包括中心点发射（见图 4-45）、同心式发射（见图 4-46）、螺旋式发射（见图 4-47）、多心式发射形式（见图 4-48）。发射骨骼也可用渐变骨骼的原理进行。由中心点有渐变变化的发射能给人以强有力的吸引力和较好的视觉效果。

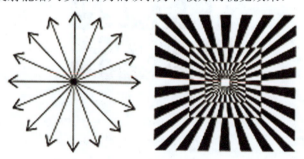

图 4-45 中心点发射 李媛

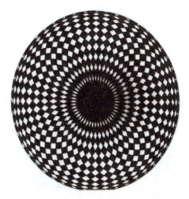

图 4-46　同心式发射　李威

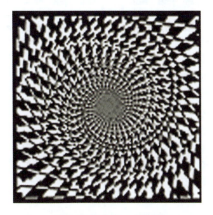

（a）海报设计　杨震华　　　　（b）海报设计　Farkas Kiko（巴西）

图 4-47　螺旋式发射

图 4-48　多心式发射　李路

　　发射和对称关系密切，它是中心对称的形式，其中部分中心点发散和同心式发散形式还属于镜像对称（见图 4-45 与图 4-46）。

　　（5）特异骨骼的形式，在重复性骨骼形式的基础上，对其个别单元骨骼区别设计的骨骼形式。在平面构成的特异构成中存在着基本形和骨骼两者特异性质，学习骨骼特异，可以从对比基本形的特异入手（见图 4-49）。

（a）基本形的特异　　　　　　（b）骨骼的特异　　　　　（c）骨骼与形同时特异

图4-49　基本形的特异、骨骼的特异、骨骼与形同时特异　李路

规律性骨格有水平线和垂直线两个主要元素。若将骨骼线在其阔窄、方向或线质上加以变化，可以得出各种不同的骨骼排列形式。

2）非规律性骨骼

非规律性骨骼没有一定的规律，是由规律性骨骼随意和自由地衍变而成，随创作者在一定的平面框架内进行划分，因此非规律性骨骼具有极大的任意性和自由性（见图4-50）。

（a）　　　　　　　　　　　（b）　　　　　　　　　　　（c）

图4-50　非规律性骨骼　郭锐

2. 根据骨骼的作用分类

根据骨骼的作用，骨骼可以分为有作用性骨骼和无作用性骨骼两种。

1）有作用性骨骼

有作用性骨骼是骨骼线将画面面积分割成若干具有相对独立性的骨骼单位，形成多元性的空间，而基本形移出骨骼单位便受其分割。在这种骨骼里，基本形不一定被固定在每一骨骼单位中，且基本形的数目及方向在每一骨骼单位中可做变化。但完成后的画面必须能显示出骨骼线的存在。有作用性骨骼中的基本形，可以有大小变化、位置变化、方向变化、

色彩变化等自由。构成画面中的骨骼线可以保留也可以取消,其目的是为整体构成效果好(见图 4-51)。

(a) 胡怡静　　　　　　(b) 海报设计　Hakobo(波兰)

图 4-51　有作用性骨骼

2) 无作用性骨骼

无作用性骨骼也称为隐性骨骼,是把基本形放在轴心(骨骼线交点)上,这也是最基本的形式。它的骨骼线只是固定基本形的位置,不起分割背景的作用,无论有多少形体,都是在一个统一的空间中,在填色后,骨骼线都需要擦掉,所以称这种骨骼为无作用性骨骼。在无作用性骨骼中,基本形的大小、方向、形状等均不受限制,完全自由(见图 4-52)。

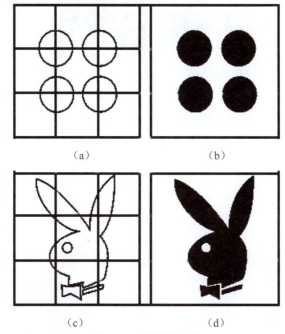

(a)　　　　　　　　(b)

(c)　　　　　　　　(d)

图 4-52　无作用性骨骼

4.2.4　基本形与骨骼的关系

在平面构成中,基本形是个体,骨骼是个体群化出个体现象的手段和方法,基本形是实在看得见的,而骨骼一般在构成中被消失,需要借助基本形间的关系才能被理解存在,如图 4-53 的基本形为四分之一圆面,骨骼却不是很显见的。骨骼决定了基本形在构图中彼此的关系,一旦群化的基本形被确定,其分割画面的骨骼也就被确定。在构成设计中常

常借助于骨骼，骨骼有助于排列基本形，使之成为有规律、有秩序的构成。有时骨骼也成为形象的一部分，骨骼的不同变化会使整体构图发生变化。

图 4-53　海报设计　Farkas Kiko（巴西）

案 例 分 析

案例分析 1

设计说明：图 4-54 是一则标题为"最终选择所爱的"比萨饼广告设计，通过仿照比萨饼在吃时的感觉和开心的表情动态，结合对构成视觉元素的局部变异，让目标消费者产生视觉联想，并使消费者参与体验，成为该比萨饼提升品牌和诉求的重点。

图 4-54　"最终选择所爱的"比萨饼广告设计

案例分析 2

设计说明：图 4-55 的广告打破时空限定，采用超现实的表现手法，利用员工"人"构成基本形的重复构成形式布局鞋底，给人以按摩脚底舒适满意的感觉，并传达出"我们的工作是让您在世界各地都感到非常满意"的国际总统饭店（连锁机构）的服务理念。

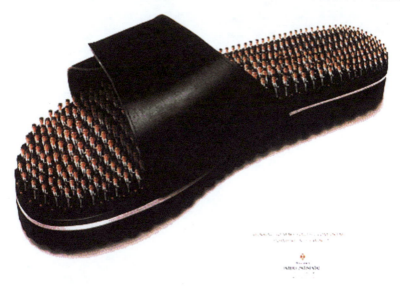

图 4-55　国际总统饭店广告设计

案例分析 3

设计说明：图 4-56 的广告设计的宣传语是"自由、无线网络解决方法从苹果开始"，画面的电线布局是同构于铁窗牢笼，采用了断开两根线的特异构成方式吸引目标群体的眼球，并暗示冲破枷锁，释放自由，与广告主题一语双关，诉求苹果电脑"无线"网的独特优势。

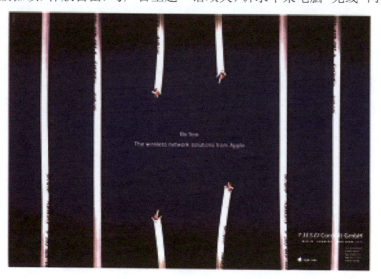

图 4-56　无线上网的苹果电脑广告设计

平面构成

课 题 训 练

题目：骨骼在构成中的练习

要求：（1）设计者根据所学 2 种不同的骼分类方法，进行练习。

（2）根据骨骼特点，设计制作 20 cm×20 cm 的平面构成作业 20 张。

第 5 章

平面构成的基本形式

平面构成

在实际的设计过程中，点、线、面单独出现的可能性是非常小的。在通常情况下，我们面对的是在限定的空间内两个或多个元素，且这些元素类型不一，各有特点，如何将这些元素组织形成新的视觉感受，达到设计目的，才是平面构成要研究的方向。我们常常将一些常用的元素置于限定的空间内，按照美学原理组织，形成一种规律，并将这种规律运用到实际的设计实践中。这种规律就是我们所说的平面构成的基本形式，它包括重复构成、近似构成等。

每一种形式在应用时都不是单一的、绝对的，正如点、线、面不会单纯地出现在一个画面中一样，平面构成中的基本形式在实际设计实践里通常也不会独自存在。如发射就是一种特殊的重复和渐变，再如特异是要建立在重复或近似的构成中。本章将讨论和引用这些规律的主要特点与差异。

熟练掌握了平面构成的基本形式的运用，将对今后的视觉设计起到重要的作用。

5.1 重复构成

重复就是相同的元素多次、反复再现，起到强调、加深印象的作用。

重复的构成要素广泛运用于现代设计中，在视觉传达设计里主要运用于招贴、包装、壁纸及影像广告等设计中。如包装的系列化，反复出现同一种色彩或文字；或者是在特定区域同时发放多张同一招贴引人注目，如校园内的培训广告、商业卖场里的打折广告、同一商品的重复摆放等。

在平面构成中，重复的形式是同一元素反复排列组合，以表现一种秩序美，强调形象的连续性和秩序性。因重复的构成目的是基于反复出现的局部，强化整体在视觉中的印象，加深观众的记忆。

重复构成是把设计好的基本形纳入重复的骨骼内，使基本形在构成画面中重复出现。基本形在规律的骨骼内，因其方向、正负、位置、大小的变化而构成丰富的图形。因此，重复构成分为骨骼的重复和基本形的重复。组成骨骼的水平线和垂直线都必须是相等比例的重复组成，骨骼线可以有方向和阔窄等变动，但也必须是等比例的。对基本形的要求可以在骨骼里进行重复的排列。基本形的编排越好，整体图形的变化就越多，但基本形的编排也得按一定的规律进行，否则整体图形会变得杂乱无章。当基本形和骨骼单位都确立之后，设计者可以采用多种方法进行设计，重复构成如果在骨骼的编排上独具匠心，基本形设计大胆，所形成的构成图案会呈现令人吃惊的美丽效果。

5.1.1 骨骼的重复

骨骼的重复，就是在有规律的骨骼中重复骨骼，是基本的骨骼形式。重复骨骼有两个重要元素：水平线和垂直线（还可以根据画面的需求变化）。若将骨骼线在方向、宽窄、线质上进行等比变化，就可以得到不同的重复骨骼排列形式。

因为骨骼不可能在构成图形中单独出现，所以骨骼的重复是重复构成中最基本的构成元素，它必须和基本形相融合才形成重复，所以将基本形纳入重复的骨骼是本节重点要讲述的内容。

基本形纳入重复的骨骼里有两种方法，一种是纳入有作用的重复骨骼，另一种是纳入无作用的重复骨骼。如图5-1～图5-4所示。

图5-1　基本形纳入有作用的重复骨骼1　学生作品
（指导老师任怡）

图5-2　基本形纳入有作用的重复骨骼2　学生作品
（指导老师任怡）

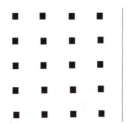
图5-3　基本形纳入无作用的重复骨骼1　学生作品
（指导老师任怡）

图5-4　基本形纳入无作用的重复骨骼2　学生作品
（指导老师任怡）

5.1.2　基本形的重复

1. 形状与大小的重复

形状的重复是重复构成中最为常用和最基本的构成元素，同一形状在特定的空间内反复出现，规整而有条理，使重复这一构成的强调作用达到最大效用。

基本形在重复的骨骼里按一定的方向连续上、下、左、右排列的构成方式，是所有重复里最统一、严谨、整齐的一种排列方式。这种排列方式能绝对强调想要强调的事物，但因其单一的特点，处理不好容易产生呆板、平淡、无新意的效果。因此这种方式在实际设计中并不多见，往往是配合其他构成形式出现或局部出现。如图5-5～图5-8所示。

图5-5　形状的重复1　学生作品
（指导老师任怡）

图5-6　形状的重复2　学生作品
（指导老师任怡）

平面构成

图5-7 形状的重复3 学生作品
（指导老师任怡）

图5-8 形状的重复4 学生作品
（指导老师任怡）

　　大小的重复是形状重复的延伸，基本形的形状相同，大小不一，按一定的规律排列组合，这一规律在特定的空间里反复出现，形成大小重复的构成。只要建立大小排列的规律，就能在重复的空间里得到不同的图案，这种构成方法比较灵活、有趣，变化也较多。基本形的大小变化不宜过多，否则重复的次数不够，造成该强调的地方不能引起足够的关注，使视线转移，没有起到应有的作用。如图5-9～图5-12所示。

图5-9 大小重复1 任怡

图5-10 大小重复2 任怡

图5-11 大小重复3 任怡

图5-12 大小重复4 任怡

2. 方向与位置的重复

　　方向与位置的重复是基本形的形状相同，进行方向性的重复排列组合而形成的构成图形。在重复的骨骼中，基本形在左、右、上、下位置上的排列方式以方向变化为主，方向可以选择90°、180°或其他任意度数旋转排列。该重复构成除正圆形外，其他任何图形都

能适用这一方法,包括椭圆形、正方形、等边三角形。

由于基本形的方向产生变化,在限定的空间里,排列组合变化更加多样,使图形生动并带有一定的动感。如图5-13～图5-16所示。

图5-13 方向的重复1 学生作品（指导老师任怡）　　图5-14 方向的重复2 学生作品（指导老师任怡）

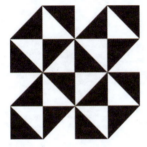

图5-15 方向的重复3 任怡　　图5-16 方向的重复4 任怡

位置的重复是方向重复的延伸,基本形在构成空间内不同位置有规律地排列而形成图案。这种重复形式,在日常生活中常常出现,如砌好的墙砖、蜜蜂的蜂巢等。如图5-17～图5-20所示。

图5-17 位置重复1 任怡　　图5-18 位置重复2 任怡

图5-19 位置重复3 任怡　　图5-20 位置重复4 任怡

3. 图地的重复

图地的重复是一种特殊的重复方法，图地反转，图和地相互依存又各自形成一种特定的图案。图和地的形可以是相同的，如图5-21箭头示例，以及一些埃舍尔的作品，如图5-22与图5-23所示。也可以不一致，这种构图形式需要反复试验才能酝酿设计一张完美漂亮的图形。如图5-24与图5-25所示。

图5-21　图地重复1　任怡

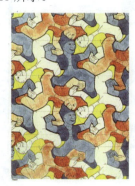
图5-22　图地重复2　埃舍尔

图5-23　图地重复3　埃舍尔

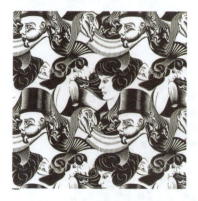
图5-24　图地重复4　埃舍尔

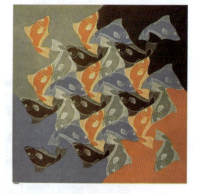
图5-25　图地重复5　埃舍尔

4. 色彩与肌理的重复

色彩的重复运用非常广泛，在平面设计里是最常用到的一种重复的方法，如壁纸、信纸的设计，包装的设计，卖场的设计等。通过色彩的重复，可以把需要强调的图形从复杂、难以辨认的背景中凸显出来，使观众的视觉重心重新回到设计主题上来。通过色彩的重复，将设计师的设计理念和想法跃然于画面中。

在构成设计中，色彩的重复往往是和形状的重复结合实现的，就是将重复的形状填上同样的色彩，以区别周围的环境色，突出要强调的内容。如图5-26与图5-27所示。

图 5-26 色彩的重复 1　　　　　　　　　图 5-27 色彩的重复 2

　　肌理的重复是色彩重复的延伸，所起到的强调效果与色彩的重复是一样的，只是肌理的重复更加丰富且多变，是重复构成中最有光彩的一种构成形式。只是这种重复方法在平面的视觉传达中运用得比较少，但在现实生活中肌理的重复却有广阔的设计空间，如玻璃马赛克、木材等在室内空间中的运用。

5. 基本形的综合型重复

　　在构成的图形中，两种以上的多元素重复形成的图形，即为基本形的综合型重复。这些重复可能是形状、色彩和方向的重复综合；也可能是大小、位置、肌理的重复组合，组合形式多样，变化最为丰富和复杂。该构成组合元素多，很容易专注细节而忽视整体效果，因此，在进行综合型重复的构成练习中要格外保持理性的思考和逻辑分析能力，重点以一到两个要素进行变化，以避免整体效果因重复的元素过多而显得杂乱无章。图 5-28 ～图 5-30 有方向的重复、色彩的重复、形状的重复。这些图例中有两个或以上基本形的重复、色彩的重复、方向的重复。

图 5-28　方向、色彩同时重复　　图 5-29　形状、方向同时重复　　图 5-30　方向、位置同时重复
　　　　　　　　　　　　　　　　　　学生作品（指导老师任怡）

5.1.3　重复基本形与重复骨骼的关系

　　重复基本形纳入重复骨骼内，用这种表现形式构成的图形具有很强的秩序感和统一感。它的特点是骨骼线的距离相等，给基本形在方向和位置方面的交换提供了条件，可以进行多方面的变化。根据形象的需要，可以安排正负形的交替使用，也可以在方向上加以变化。

重复骨骼构成所具有的特点是基本形的连续排列，这种排列构成要力求整体形的完美，力求形象之间的重复和有秩序的穿插关系。

当基本形和骨骼单位都确立之后，可以采用多种方法进行设计，不可机械无变化地对待基本形的重复。在基本形的格线内运用点、线、面进行分割、重复、联合等不同的组合方法来构成。

课 题 训 练

课题训练1

题目：重复构成设计

要求：选择一个基本形，进行形状与大小，方向与位置这4种变化的练习，尺寸10cm×10cm，然后装裱在黑卡纸上。

课题参考（见图5-31～图5-36）。

图5-31　单纯的形状重复1
学生作品（指导老师任怡）

图5-32　单纯的形状重复2
学生作品（指导老师任怡）

图5-33　单纯的形状重复3
学生作品（指导老师任怡）

图5-34　有图地变化的形状重复
学生作品（指导老师任怡）

图5-35　有图地变化的形状重复
学生作品（指导老师任怡）

图5-36　基本形方向的重复
学生作品（指导老师任怡）

课题训练 2

题目：基本形综合重复构成设计

要求：选择 1 个基本形，进行综合重复练习，重复的形式要素具备两个或两个以上。尺寸 15 cm×15 cm，然后装裱在黑色卡纸上。

课题参考（见图 5-37～图 5-41）。

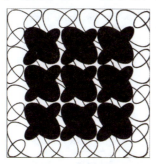 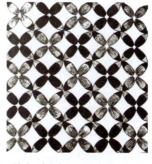

图 5-37　综合型重复 1　学生作品（指导老师任怡）　　图 5-38　综合型重复 2　学生作品（指导老师任怡）

图 5-39　重复的综合运用 1　　图 5-40　重复的综合运用 2　　图 5-41　重复的综合运用 3

5.2　近似构成

在自然界中，完全一样的事物是没有的，但近似的物体却很多，如人手上的指纹、掌纹；同一株植物的叶子和花朵；每一种物种的个体；溪中的鹅卵石；风吹过的沙丘等。在形状、质地上它们的组成部分都很近似，却不完全一样。同中有异或异中有同的形象，都可称为近似的形象。所谓近似，只是相比较而言的。

平面构成中的近似是指在形状、大小、色彩、肌理等方面有共同特征的基本形构成画面，在统一中呈现出生动变化的效果。近似的程度可大可小，但是如果近似程度大，就产生重复之感；近似的程度太小则破坏统一感，失去近似的意义。总之，平面构成中的近似构成要让人感觉到基本形之间是一种同族类的关系。

近似构成是在重复的基础上进行适当的变化，它没有重复那样严格的规律，比起重复，近似更加生动灵活。其基本形虽有大体相同的特点，却存在局部不同的变化。所以，在使用近似时，要注意近似的程度是否适当。近似，应先考虑形态方面，然后考虑其大小、色彩肌理等诸方面因素。

在近似构成中，一般是以重复的骨骼来纳入相近的基本形构成的。理想的近似基本形

是有着能进行丰富变化的局部却又不失大形相近特点的形状。基本形的选择可以是几何形、自然形、有机形等。由于每个基本形都有局部的变化,所以采取重复的骨骼编排,否则就会杂乱无序,缺少整体性。编排时要注重基本形之间的联系,紧凑的节奏和密实的联系能最大限度地发挥近似构成中的秩序美,产生较好的视觉效果。

以基本形作为变化元素的近似构成可分为同族同类近似构成、单元形相互加减形成的近似构成、选取变动近似构成等。

5.2.1 同族同类近似构成

单元形如果属于同一类,如几何形、自然形或其他类别的形状,如果属于同一族类、同一品种都会自然形成近似的外貌。同类文字的近似如方块汉字、拉丁字母;同一棵植物上的树叶的近似;人类面孔、身材、指纹的近似等。

在日常生活中,近似比重复更加常见,图 5-42 ~ 图 5-44 所示便是以最为常见的事物为单元组成的近似构成。

图 5-42 海报设计(局部)

图 5-43 货场局部

图 5-44 酒吧陈列(局部)

同族同类的近似构成在构成方法上有3种，分别是同形异构法、异形同构法、异形异构法。

（1）同形异构法是指单元形有同样的外形，外形里面的组织结构不同。如中文的方块字中"成、戌、戊"这3个字只有笔画点、横之差，这种近似在汉字里还大量存在，像"已、己"只有"竖弯钩"这一笔是否出头的细微差别，不了解汉字的人很难区分。再如汉字与日文（见图5-45与图5-46），日文本源就来自汉字，汉字草书与日文书法极其类似。还有北宋时期与宋并立的西夏，其文字和汉字相比似是而非，如图5-47与图5-48所示。乍一看好像都见过，仔细一看却一个字也读识不出，这些文字都是一样的方形，但由于文字的组织内容是不一样的，因此看起来大致相同，实则区别很大。

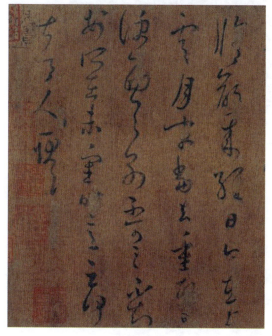

图5-45　上虞帖　王羲之

图5-46　日文手写体　杜若

图5-47　宁夏银川贺兰山出土的西夏王陵的寿陵碑文

图5-48　明拓本颜真卿书碑

（2）异形同构法是指单元形虽然外形不一致，但内部结构、表象表意却一致的构成方法。像东方的书法艺术，如图5-49"万福图"与图5-50"百寿图"所示，即使每一个字的外形都不一样，但实际上都是一个"福"或"寿"字，内部结构是相同的。

图 5-49　汉字——万福图

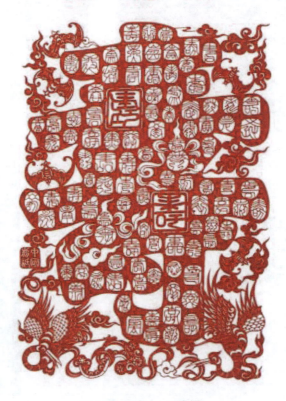

图 5-50　汉字——百寿图

（3）异形异构法是指无论外形还是结构都不一样，但神韵、气质、内涵是一致的。还是拿文字来说明，图 5-51 中英文的 26 个字母，虽然外形不一样，内部结构也不同，却是组成一种语言的最基本元素，天然带有相似性。再如甲骨文（见图 5-52），每个字的外部形态是不一样的，内部结构更加不同，但却是汉字的祖源。

图 5-51　饼干广告海报

图 5-52　甲骨文

5.2.2　单元形相互加减形成的近似构成

将两个或两个以上的单元形相加或相减，由于加减的方向、大小、位置、比例的不同而形成一系列的近似图形。如图 5-53 与图 5-54 所示。

图 5-55 就是"圆形"与"方形"相加减、重叠、镂空而形成的图形，图形无论在外形还是内部结构上都不一样，但由于其组成的元素相同，并在重复的骨骼里进行组合，变成一个新的图形。这是在创作活动中最为常见的方法，这种方法可以将两个没有联系的图形紧密联系起来，还能创作成新的图形形态，往往最简单的方法是最有用且最不容易出现错误的。如图 5-56 所示。

图 5-53　单元形相互加减形成的近似构成 1
学生作品（吴子玉　指导老师任怡）

图 5-54　单元形相互加减形成的近似构成 2
学生作品（苏黎　指导老师任怡）

图 5-55　单元形相互加减形成的近似构成 3　任怡　　图 5-56　单元形相互加减形成的近似构成 4　任怡

5.2.3　选取变动近似构成

　　以重复的骨骼为基础，对每个重复的骨骼做不同的分割，如在方向、大小、位置上进行变化。选取每个被分割单位的不同形状进行色彩区别，就得到一系列的近似单元形。采用有作用性的骨骼和无作用性的骨骼都可以，填色到"理想模式"。在有作用的骨骼中的单元形，因为骨骼线的变化将单元形进行切割，导致丰富的近似图形的变化。相邻单位之间的联合又能形成新的图形，如图 5-57 与图 5-58 所示，既变化丰富又易于保持近似的外貌。

　　而骨骼本身的近似也能形成近似的图形，只是这一类图形因为骨骼单位的大小、形状、方向有异，规律性不强，并不太适合纳入基本形。单纯的骨骼近似的变化就能形成漂亮的近似构成图案，如瓷器釉面上的冰裂纹、中国古代窗棂、玻璃马赛克、西方教堂的彩色玻璃结构等。如图 5-59 所示，它没有明显的骨骼单位，没有基本形，但是因骨骼的近似变化而形成近似的图案。

图 5-57　选取变动近似构成 1　任怡　　图 5-58　选取变动近似构成 2　任怡　　图 5-59　木窗棂

课题训练

根据近似构成的原理和方法,进行近似构成的练习,要求尺寸 10 cm×10 cm。
课题参考(见图 5-60～图 5-67)。

图 5-60 近似构成 1 学生作品(指导老师任怡)

图 5-61 近似构成 2 学生作品(指导老师任怡)

图 5-62 近似构成 3 学生作品(指导老师任怡)

图 5-63 近似构成 4 学生作品(指导老师任怡)

图 5-64 近似构成 5 学生作品(指导老师任怡)

图 5-65 近似构成 6 学生作品(指导老师任怡)

图 5-66 近似构成 7 学生作品(指导老师任怡)

图 5-67 近似构成 8 学生作品(指导老师任怡)

5.3 渐变构成

渐变现象是日常生活中常有的视觉感受,在透视学里表现得特别突出,如近大远小、近高远低、近长远短、近宽远窄等。在电影画面效果中,长镜头也是一种渐变的关系。如

电影《毕业生》中有一段达斯汀·霍夫曼扮演的男主角从长长的马路尽头跑向镜头前的表演，镜头由远摇近，人物也由小变大，这种手法用来体现主角焦虑、无奈、迷茫的心态。

渐变的视觉效果具有强烈的透视感与空间的延伸感，能将平面视觉感受发展成为三维空间视觉感受。平面构成中的渐变是指基本形或骨骼逐渐地、规律性地、循序地无限变化，体现一种逐渐变化的秩序美，富有节奏。所以在渐变构成中，基本形或骨骼线的变化，其节奏与韵律感的好坏是至关重要的。变化如果太快就会失去连贯性，循序感就会消失；变化如果太慢，则会产生重复感，缺少空间透视效果。表现渐变要注意节奏的连续性、循序感。单独的基本形渐变可以是具象的图形变成抽象的图形，也可以是抽象的图形变成具象的图形。而纳入渐变骨骼的基本形一般选用简单的图形，这样能与渐变的骨骼相互呼应形成更为强烈的韵律感，太过复杂的基本形会因为渐变骨骼的切割作用使图形显得不够完整而变得零碎，破坏图形的节奏韵律感。

平面构成中的渐变构成法由两部分组成，一是以不变的基本形在渐变的骨骼中的排列组合；二是以渐变的基本形在不变的骨骼中的排列组合。

5.3.1 骨骼的渐变

变动骨骼的水平线、垂直线的疏密比例等关系而取得渐变效果，渐变的骨骼单位间距、大小都按一定的比例渐进变化。即骨骼线的位置依据数列关系逐渐地有规律地循序变动，产生具有空间、韵律、运动等视觉效果。

骨骼渐变有以下几种方法。

1. 骨骼方向的渐变

骨骼方向的渐变能让图形产生由一方聚集到另一方的视觉效果。

骨骼线在一个方向上等距重复，在另一个方向则逐渐加宽或缩窄，称单元渐变，如图 5-68 与图 5-69 所示。骨骼线在两个或两个以上方向同时渐变，称多元渐变，如图 5-70 与图 5-71 所示。多元渐变产生的图案十分丰富，一般在进行骨骼渐变的构成练习时大多会选择二元以上的渐变形式，使画面效果达到最佳。图 5-72 就是一个多元渐变的实例，形成的图形很像万花筒里看到的变化现象，画面有很强的空间感和运动感。而图 5-73 和图 5-74 是二元渐变和单元渐变。相比较之下它们的空间感比图 5-72 要弱得多，但其视觉的运动感还是比较突出的。

图 5-68　单元渐变 1　任怡　　图 5-69　单元渐变 2　任怡　　图 5-70　多元渐变 1　任怡　　图 5-71　多元渐变 2　任怡

图 5-72　多元渐变 3　任怡　　　图 5-73　二元渐变　任怡　　　图 5-74　单元渐变 3　任怡

2. 骨骼的形变

使骨骼线弯曲或弯折而形成不同的形状。折线的骨骼形变就是将竖的、横的或斜的骨骼线进行弯折，并等比例进行渐进的变化。其形成的图案方向性、指示性强。弯曲的骨骼形变就是将骨骼线按一定的角度平滑地变曲，按一定的比例渐进变化。其形成的图形立体感强。无论弯曲或是弯折，都可以进行一元、二元或多元的渐变变化，变化越多元，其所形成的图案越具有观赏性。

骨骼的形变化多样，是因为折线与曲线比直线有更多的表现形态，可以是几何曲线、自由曲线，也可以是一次折线或多次折线。因此骨骼的形变是渐变构成形成的图案里变化最丰富、图形最漂亮的方法。如图 5-75～图 5-78 所示。

图 5-75　曲线渐变　学生作品（指导老师任怡）　　　图 5-76　综合型渐变　学生作品（指导老师任怡）

图 5-77　折线渐变 1　学生作品（指导老师任怡）　　　图 5-78　折线渐变 2　学生作品（指导老师任怡）

5.3.2　基本形的渐变

基本形的渐变是建立在重复不变的骨骼上的，基本形通过大小、方向、虚实的变化达到整体构图渐变的目的。例如，将图 5-79 中河里的游鱼渐变成空中的飞鸟；将三角形渐变成圆形；将字母 A 渐变成字母 Z 等。

图 5-79 基本形的渐变

1. 形状的渐变

形状的渐变是渐变构成里最为常见的一种形式。形状不受自然规律限制,基本形从 A 形经过几个阶段自然地逐渐过渡到 B 形,再从 B 形变到 C 形的过程,称为基本形的渐变。或者两个基本形通过一个过渡的阶段,从一个形过渡到另一个形,过渡中间消除基本形的个性而取其共性,最后达到相互转换的过程。如圆形变成方形,小鸟变成帆船等。如图 5-80～图 5-82 所示。

图 5-80 形状的渐变 1 学生作品(指导老师 任怡)　　图 5-81 形状的渐变 2 学生作品(指导老师 任怡)

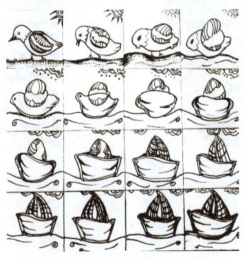

图 5-82 形状的渐变 3 学生作品(指导老师 任怡)

2. 方向、大小的渐变

单元形的方向有规律地逐渐变化造成平面上有空间旋转的视觉效果，形成方向渐变效果。单元形从大到小或是从小到大的变化过程形成大小渐变的效果。如图 5-83～图 5-85 所示。

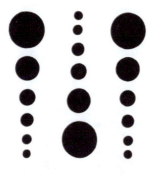
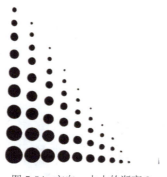
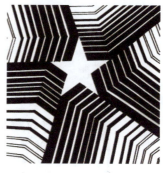

图 5-83 方向、大小的渐变 1
学生作品（指导老师任怡）

图 5-84 方向、大小的渐变 2
学生作品（指导老师任怡）

图 5-85 方向、大小的渐变 3
学生作品（指导老师任怡）

3. 图地的渐变

图地的渐变和基本形的渐变类似，但具有虚实的效果，将一个虚形转换成一个实形的过程，呈现的是图与地相互交替的画面。这种渐变巧妙地利用共用边缘线完成图与地的转换，过渡中间带有等量的双方要素，因而表现出似是而非的特点。画家埃舍尔的许多作品都是用这种方法表现的。如图 5-86～图 5-88 所示。

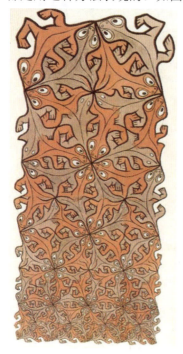
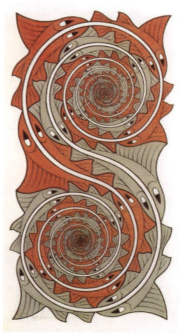

图 5-86 埃舍尔作品 1

图 5-87 埃舍尔作品 2

图 5-88 埃舍尔作品 3

课题训练

选取两个完全不同的形状A和B，用渐变的方法通过9个或9个以上步骤，使A变成B，过渡要自然有趣。

课题参考（见图5-89～图5-98）。

图5-89 渐变图例1 学生作品（指导老师任怡）

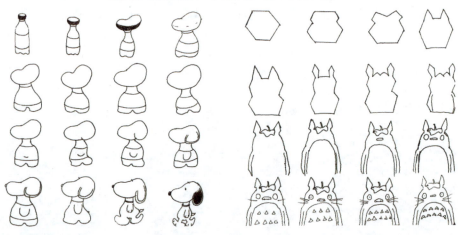

图5-90 渐变图例2 学生作品（指导老师任怡）　　图5-91 渐变图例3 学生作品（指导老师任怡）

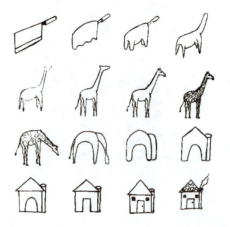

图5-92 渐变图例4 学生作品（指导老师任怡）

图 5-93　渐变图例 5　学生作品（指导老师任怡）

图 5-94　渐变图例 6　学生作品（指导老师任怡）

图 5-95　渐变图例 7　学生作品（指导老师任怡）

图 5-96　渐变图例 8　学生作品（指导老师任怡）

图 5-97　渐变图例 9　学生作品（指导老师任怡）

图 5-98　渐变图例 10　学生作品（指导老师任怡）

5.4　发 射 构 成

发射构成是指围绕一个中心，形态向四周均匀地扩展或收缩。发射的现象在自然界中广泛存在，常见的有开放的花朵、太阳光、年轮等。发射是一种特殊的重复，也是一种特殊的渐变，它同渐变一样，骨骼和基本形要做有序的变化。单元形和骨骼线环绕一个或几个中心进行排列组合。发射构成具有放射的对称性，有焦点且焦点形成视觉的中心，形成光感、旋转感、闪烁感，产生视觉上的错觉。发射具有中心对称的特点，因受太阳形态的影响，使人联想到能量聚集或爆发的状态，这是自然力量给人带来的心灵冲

击。它蕴含无上的权力、无限的爆发力和危机感。这就是诸如地震、台风、太阳黑子爆炸给人的心理暗示。

5.4.1 发射构成的文化现象

在人类的文化活动中，因为发射这种构成形式具有光芒、高大的感受，所以受到各种宗教、民俗的青睐。现存的世界各国的宗教艺术和宗教建筑都展现了发射构成的美，并将这种构成运用得淋漓尽致。从西方早期拜占庭的建筑与艺术，后期的基督教、天主教，还有伊斯兰教、犹太教等，到东方的佛教、道教，放射图案或是发射状态的建筑结构都是他们的首选。图5-99是教堂内部装饰和建筑立面，图5-100是教堂的顶部所展现的结构图案，可以看到无论是柱形结构还是顶部结构都展现了发射构成的美。图5-101是位于土耳其伊斯坦布尔由教堂改建的博物馆，其穹顶内部的图案也有异曲同工之效。图5-102是中国洛阳的龙门石窟窟顶的莲花座台装饰雕塑。这个起源于北魏、兴盛于唐朝的佛教圣地，无处不在地显示着它的庄严。佛教除了用莲花来喻意佛的精神出污泥而不染外，更重要的是莲花有如太阳一样光芒四射的形态，能将佛的精神普照大地。这是宗教在选择代表自己精神及意识形态的最直接也是最朴实的表达。而中国本土的道教，采用的是八卦形图，阴阳两极论，从字面上来看，四面与八方组成了世界，八卦形正好代表了正反两面，单从该图形的视觉效果来看，正是发射构成里的螺旋发射，是人与神，阳与阴，天与地的轮回。传统古建筑顶部设计多有体现，如图5-103所示。不仅如此，中国新疆特克斯八卦城就是按八卦阴阳风水建成的，如图5-104所示。整个城市就是一个硕大的八卦阵，突显中国古人敬仰天地人合的处世态度。

图5-99 哥特式教堂廊柱结构

图5-100 哥特式教堂顶部结构

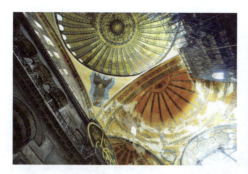
图 5-101 伊斯坦布尔博物馆穹顶内部

图 5-102 洛阳的龙门石窟窟顶

图 5-103 中国古建筑八卦顶

图 5-104 新疆特克斯八卦城

5.4.2 发射构成的形式

发射构成的骨骼分发射点和发射线两部分。发射点就是发射的中心焦点。发射点可以是一个也可以是多个，中心沿一定的轨迹做有规律的移动，使画面产生各种旋转的效果。发射线就是骨骼线。发射线的方向可以指向中心也可以环绕中心，线型可以是直线也可以是曲线或其他线型。

发射构成的形式主要由发射的骨骼决定，然后将具体的形态作用于骨骼上，如点、线、面或其他各种形态，可以是文字，也可以是具象的形。它有两个显著的特点，一是发射具有很强的聚焦，这个焦点通常位于视觉中心。二是发射有一种深邃的空间感、光学的动感，使所有的图形向中心集中或由中心向四周扩散。

发射骨骼的形式分螺旋发射、中心点发射、同心发射、多心发射 4 个类型。发射骨骼可以单独存在，或者填上色使其看起来更加清晰。发射骨骼也可以与基本形或其他形状相结合，形成漂亮的图形。如图 5-105～图 5-107 所示。

图 5-105 单纯的骨骼发射
学生作品（指导老师 任怡）

图 5-106 基本形纳入发射骨骼
学生作品（指导老师 任怡）

图 5-107 自由形依附发射骨骼
学生作品（指导老师 任怡）

螺旋发射是骨骼旋转着形成的，基本形沿着螺旋的骨骼逐渐变化，中心最小，越到外面越大，像海螺一样。如图5-108～图5-110所示。

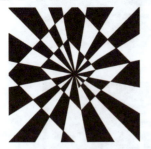
图5-108　螺旋发射1　学生作品（指导师任怡）

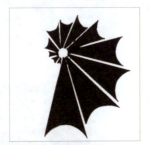
图5-109　螺旋发射2　学生作品（指导师任怡）

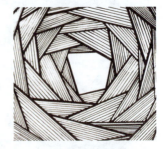
图5-110　螺旋发射3　学生作品（指导师任怡）

中心点发射又分离心式发射与向心式发射。离心式发射是骨骼线由中心向外发射，可以看到自然发射的构成多是离心式发射，如阳光、水波纹、电波等；而向心式发射则是基本形由四周向中心归拢，形成发射点在画面外的效果。

在构成的编排中往往是将离心式发射与向心式发射结合起来用，各种发射的骨骼与重复渐变等构成叠加能取得丰富多变的视觉效果。叠加时设计很重要，结构单纯、有序才能达到较好的视觉效果。如图5-111～图5-113所示。

图5-111　离心式发射1　学生作品（指导老师任怡）

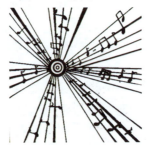
图5-112　离心式发射2　学生作品（指导老师任怡）

图5-113　向心式发射　学生作品（指导老师任怡）

同心发射是骨骼线层层叠加围合，环绕中心排列。盛开的玫瑰花就是同心发射状态。如图5-114～图5-117所示。

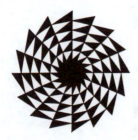
图5-114　同心发射1　学生作品（指导老师任怡）

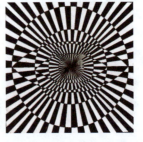
图5-115　同心发射2　学生作品（指导老师任怡）

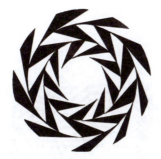
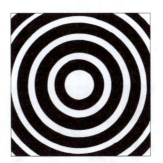

图 5-116　同心发射 3　学生作品
（指导老师任怡）

图 5-117　同心发射 4　学生作品
（指导老师任怡）

多心发射是构成中有多个焦点为中心的发射，可以是同心的也可以是离心的或是两者结合的。如图 118～图 120 所示。

图 5-118　多心发射 1　学生作品
（指导老师任怡）

图 5-119　多心发射 2　学生作品
（指导老师任怡）

图 5-120　多心发射 3　学生作品
（指导老师任怡）

发射构成的骨骼里很少纳入多个单元形，即使纳入单元形也只能纳入简单的发射骨骼，否则排列很难有序，画面会显得杂乱无章，失去构成的意义和视觉美。

课 题 训 练

根据发射的构成特点进行发射构成的练习，要求尺寸 10 cm×10 cm。
课题参考（见图 5-121～图 5-132）。

图 5-121　发射构成 1　学生作品
（指导老师任怡）

图 5-122　发射构成 2　学生作品
（指导老师任怡）

图 5-123　发射构成 3　学生作品
（指导老师任怡）

图 5-124　发射构成 4　学生作品　　图 5-125　发射构成 5　学生作品　　图 5-126　发射构成 6　学生作品
　　（指导老师任怡）　　　　　　　　（指导老师任怡）　　　　　　　　（指导老师任怡）

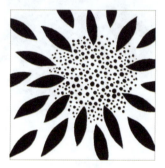

图 5-127　发射构成 7　学生作品　　图 5-128　发射构成 8　学生作品　　图 5-129　发射构成 9　学生作品
　　（指导老师任怡）　　　　　　　　（指导老师任怡）　　　　　　　　（指导老师任怡）

图 5-130　发射构成 10　学生作品　　图 5-131　发射构成 11　学生作品　　图 5-132　发射构成 12　学生作品
　　（指导老师任怡）　　　　　　　　（指导老师任怡）　　　　　　　　（指导老师任怡）

5.5　密集构成

　　一定数量的基本形（可以是重复的基本形也可以是近似的基本形）在构成画面中特定的位置集中而在其他位置发散形成的图形，称为密集构成。在现实生活中，城市与农村的关系就是密集构成的实例。离城市中心越近的地方，建筑、人越集中；离城市中心越远的地方，建筑、人越分散。再如集成电路板、地图等都是密集构成的现实体现。密集构成在

设计中是一种常见的组织图画的手法，基本形在整个构图中可自由散布，有疏有密。最疏或最密的地方常常成为整个设计的视觉焦点。最集中、最密集的地方就是设计中要强调的主题和重点，在画面中形成一定的张力，富有节奏感。密集也是一种对比的情况，利用基本形数量排列的多少，产生疏密、虚实、松紧的对比效果。

密集构成中基本形可采用具象形、抽象形、几何形等，但基本形的面积要小，数量要多，以便有密集的效果。基本形的形状可以是相同的或相近的，在大小和方向上也可以有些变化。

构图中的疏密关系体现了形象与形象之间的关系，也体现了形象与空间之间的关系，图形的集结、组合与空间形成的对比使画面更具有动感和趣味性。

密集构成有两种形式——有骨骼作用的密集和自由密集。

5.5.1 有骨骼作用的密集

在骨骼作用下形成的密集可以说是特殊的发射和特殊的渐变。概念上的点置于框架内，基本形趋附于这些点的周围，越接近这些点则越集中，越远离这些点则越发散，形成的图形就是发射状态下的密集。概念上的线在框架内构成的骨骼，基本形趋附于这些线的周围，越接近这些线则越集中，越远离这些线则越发散，形成的图形就是渐变状态下的密集。如图5-133～图136所示。

图5-133　以发射的骨骼为基础形成密集1
学生作品（指导老师任怡）

图5-134　以发射的骨骼为基础形成密集2
学生作品（指导老师任怡）

图5-135　以发射的骨骼为基础形成密集3
学生作品（指导老师任怡）

图5-136　以发射的骨骼为基础形成密集4
学生作品（指导老师任怡）

5.5.2 自由密集

在密集构成中，大多数形象都是以无骨骼的自由密集构成的，这种构成方法在实际设

计运用中也较有骨骼的密集更加常用。这种密集的形式有两种,一种是预置形密集,一种是无定式密集。

预置形密集带有一部分骨骼,是在画面上事先安置一些骨骼,组织基本形,基本形安置在部分骨骼里,离开骨骼后,基本形自由发散,如图5-137所示。或者沿骨骼散开,如图5-138所示,骨骼里的基本形集中,骨骼外的基本形发散形成密集。

图5-137 预置形密集1 任怡　　　　　图5-138 预置形密集2 任怡

无定式密集是靠画面的均衡即通过密集基本形与空间、虚实等产生的轻度对比来进行构成的。基本形的组织没有点或是线的约束,完全自由发散,没有规则,变化丰富微妙。如图139～图142所示。

图5-139 无定式密集1 学生作品(指导老师任怡)　　图5-140 无定式密集2 学生作品(指导老师任怡)

图5-141 无定式密集3 学生作品　　　图5-142 无定式密集4 学生作品
　　　(指导老师任怡)　　　　　　　　　　(指导老师任怡)

基本形的密集，须有一定的数量及方向的移动变化，常带有从集中到消失的渐移现象。基本形可以是点、线、面、自然形等一切形态。此外，为了加强密集构成的视觉效果，也可以使基本形之间产生复叠、重叠或透叠等变化，以加强构成中基本形的空间感。如图5-143～图154所示。

图5-143 点的密集1 学生作品（指导老师任怡）

图5-144 点的密集2 学生作品（指导老师任怡）

图5-145 点的密集3 学生作品（指导老师任怡）

图5-146 点的密集4 学生作品（指导老师任怡）

图5-147 线的密集1

图5-148 线的密集2

图5-149 线的密集3

图5-150 线的密集4

图5-151 自然形态密集1 学生作品（指导老师任怡）　　图5-152 自然形态密集2 学生作品（指导老师任怡）

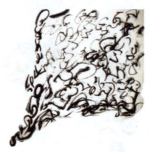
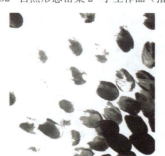

图5-153 自然形态密集3 学生作品（指导老师任怡）　　图5-154 自然形态密集4 学生作品（指导老师任怡）

在形象集结时有主要的密集点和次要的密集点，以及第三层次的密集点，这样有利于形成构图中的主次与虚实关系，使层次分明。在主要的密集点和次要的密集点之间应该有过渡的形象，要有一定的联系，使密集与密集之间不孤立，相互呼应，形成一定的虚实与松紧的对比。可调整密集形象的动势，使其形成一定的秩序与节奏。应关注密集构成的整体性与统一性，同时又要使密集图形穿插变化，和谐统一。

课 题 训 练

根据密集的构成要素与特点，进行密集构成的练习。

要求：骨骼密集、自由密集各1张，尺寸10 cm × 10 cm。

课题参考（见图5-155～图5-172）。

图5-155 密集构成1 学生作品（指导老师任怡）　　图5-156 密集构成2 学生作品（指导老师任怡）

图 5-157　密集构成 3　学生作品（指导老师任怡）　　图 5-158　密集构成 4　学生作品（指导老师任怡）

图 5-159　密集构成 5　学生作品（指导老师任怡）　　图 5-160　密集构成 6　学生作品（指导老师任怡）

图 5-161　密集构成 7　学生作品（指导老师任怡）　　图 5-162　密集构成 8　学生作品（指导老师任怡）

图 5-163　密集构成 9　学生作品（指导老师任怡）

图 5-164　密集构成 10　学生作品（指导老师任怡）

平面构成

图 5-165　密集构成 11　学生作品（指导老师任怡）

图 5-166　密集构成 12　学生作品（指导老师任怡）

图 5-167　密集构成 13　学生作品（指导老师任怡）

图 5-168　密集构成 14　学生作品（指导老师任怡）

图 5-169　密集构成 15　学生作品（指导老师任怡）

图 5-170　密集构成 16　学生作品（指导老师任怡）

图 5-171　密集构成 17　学生作品（指导老师任怡）

图 5-172　密集构成 18　学生作品（指导老师任怡）

5.6 特异构成

特异的现象在自然形态中也是普遍存在的,如绿叶托花是一种色彩的特异现象;鹤立鸡群的"鹤"是一种外形特异现象;而沙漠中的绿洲则是感观上的特异现象。

特异构成是规律被破坏的局部和秩序的整体间的对比,特异的部分一般能引起视觉注意,形成视觉的中心。特异的对比过大和过小都会失去总体视觉感受的协调,应以不失整体视觉效果的适度比例为最佳。特异是相对的,是在保证整体规律的情况下,小部分与整体秩序不和,但又与规律不失联系。特异的程度可大可小。

特异在平面设计中有重要的位置,因为特异的构成方法能引起人的视觉关注,形成视觉中心,所以在商品包装、商业陈列、平面招贴海报的设计中常常使用。它能打破一般规律,引起人们的心理反应。例如,特大、特小、独特、异常等现象,会刺激视觉,有振奋、震惊、质疑的作用,使产品在人们的脑海里留下深刻的印象。

5.6.1 特异的单元形

特异的单元形可以是重复的也可以是近似的,绝大部分的单元形保持一致或是类似,其中很小一部分产生较为突出的变化,如形状、大小、色彩、类型上的变化等。应使特异的部分和其他单元形形成强烈的对比以引起人们的注意,但又要和其他单元形保持一定的联系而不失整体效果。特异构成中特异的单元形数量要少或只有一个,这样才能形成视觉的中心。特异的构成因为具有焦点作用,所以在平面广告中运用得十分广泛。

1. 色彩的特异

色彩的特异是特异构成中最为简单、最好操作的一种方法,改变形象中统一的色彩,突出其中局部的不同,能给人以鲜明、跳越的视觉感受。如图5-173与图5-174所示。

图5-173 色彩的特异1 学生作品(指导老师任怡)　　图5-174 色彩的特异2 学生作品(指导老师任怡)

2. 形状的特异

形状的特异是指具象形象的变异。这种方法主要是对自然形象进行整理和概括,夸张其典型性格,提高装饰效果。另外,还可以根据画面的视觉效果将形象的部分进行切割,重新拼贴。特异还可以像哈哈镜一样,采用压缩、拉长、扭曲或局部夸张等手段来设计画面,会有意想不到的效果。

形状的特异是在同一个类别里进行方向、位置、大小、形变等来突出要强调的形象。图 5-175 兔子形象大小的变化形成特异；图 5-176 排列改变形成打破规则的特异；图 5-177 中图形小丑、图 5-178 中哆拉 A 梦改变了表情形成特异。

图 5-175　形状的特异 1　学生作品（指导老师任怡）　　图 5-176　形状的特异 2　学生作品（指导老师任怡）

图 5-177　形状的特异 3　学生作品（指导老师任怡）　　图 5-178　形状的特异 4　学生作品（指导老师任怡）

3. 类别上的特异

类别上的特异是指要突出的内容与周围完全没有联系，或者联系很少，图 5-179 篮球与钟外形虽是圆形，但却是完全不同的两类事物。类别上的特异可以不受时间、空间、类型的限制而自由选择背景形态和要突出的形态，是特异构成中一种很放松、自由的构成方式。如图 5-180～图 182 所示。

图 5-179　类别上的特异 1　学生作品（指导老师任怡）　　图 5-180　类别上的特异 2　学生作品（指导老师任怡）

图 5-181　类别上的特异 3　学生作品（指导老师任怡）　　图 5-182　类别上的特异 4　学生作品（指导老师任怡）

5.6.2　特异的骨骼

特异的骨骼中的部分单位在形状、大小、方向或位置等多方面发生变化，其中最主要的两种变化就是规律的转移和规律的破坏。

所谓规律的转移，是指有规律的骨骼、重复的骨骼或是发射的骨骼等一小部分发生变异，形成一种新的规律并与原规律保持一种特定的内在联系。这些变化了的骨骼就产生了规律的转移。如图 5-183～图 5-185 所示。

所谓规律的破坏，是指有规律骨骼的某一部分受到破坏或是干扰。规律的破坏之处骨骼线相互交错、断裂或消失，但依旧与原规律有一定的联系，以保持特异构成的完整性，如图 5-186 中"网"因为破坏而断裂，但不影响"网"的结构，只是突出了破损的那一部分。

图 5-183　骨骼的特异 1　学生作品（指导老师任怡）　　图 5-184　骨骼的特异 2　学生作品（指导老师任怡）

图 5-185　骨骼的特异 3　学生作品（指导老师任怡）　　图 5-186　骨骼的特异 4　学生作品（指导老师任怡）

课题训练

根据特异的构成要素与特点进行特异构成的练习。

要求：骨骼的特异与基本形的特异各1张，尺寸 10 cm×10 cm。

课题参考（见图5-187～图5-198）。

图5-187　特异构成1　学生作品（指导老师任怡）

图5-188　特异构成2　学生作品（指导老师任怡）

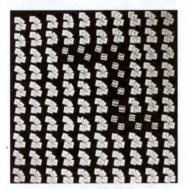

图5-189　特异构成3　学生作品（指导老师任怡）

图5-190　特异构成4　学生作品（指导老师任怡）

图5-191　特异构成5　学生作品（指导老师任怡）

图5-192　特异构成6　学生作品（指导老师任怡）

图 5-193 特异构成 7 学生作品（指导老师任怡）　　图 5-194 特异构成 8 学生作品（指导老老师任怡）

图 5-195 特异构成 9 学生作品（指导老师任怡）　　图 5-196 特异构成 10 学生作品（指导老师任怡）

图 5-197 特异构成 11 学生作品（指导老师任怡）　　图 5-198 特异构成 12 学生作品（指导老师任怡）

5.7 肌理构成

　　肌理指物体或形象表面的纹理、质地、特征。肌理构成是把触觉的感受引入平面的视觉中。由于生活中单纯的平面图形是不存在的，任何构图形态都是附着于材料上的。肌理是把不同材料的表面结构、纹理等细节表现出来。肌理是人们对物体认识的最初判断，如麻料粗、丝绸细，木头暖、石头冷等。正因为有肌理的存在，人们才有丰富的触觉、视觉感受及由触觉、视觉带来的心理暗示。

　　肌理来源丰富，一般分自然形成的肌理和人为加工形成的肌理。大自然带给我们丰富

的物产,因此也就有了取之不尽的材料,如石材、木材、土壤、各种动物皮毛、各种植物茎叶等。人为加工形成的肌理也十分丰富,其中以天然材料加工的居多,如用泥制成的陶瓷,用矿物加工的各种金属,用天然纤维加工的各种面料,用植物加工的纸张等。另外,人工肌理还可以通过先进的技术而发明各种新材料,如塑料、合金、化纤面料等。

人们利用各种材质特有的性质,生产制作不同的物品,随着科技的发展,新的材料不断被研发出来,如玻璃可以制成漂亮的灯具,为人们的生活提供便利和美感。从图5-199～图5-202案例可以看到,漂亮的植物本身就令人赏心悦目,而石砖画具有粗犷美。这些不同种类的物品带给人们丰富的视觉感受和触觉感受,能为人类表达最直接的情感。

图5-199 树皮纹路

图5-200 霉变的橙皮

图5-201 植绒布艺

图5-202 石砖画

肌理分为触觉肌理和视觉肌理。这两种肌理并非完全没有联系。触觉肌理有视觉感受,视觉肌理同样有触觉感受,只是相对来说哪种感受更为强烈,就把它分到哪个类别。

视觉肌理强调对物体表面特征的认识,一般是用眼睛看,而不是用手触摸的肌理。形和色是视觉肌理的关键部分,是视觉肌理构成的重要因素。随着现代科技的发展,计算机、摄影与印刷技术的使用,更加扩大了视觉肌理的表现性,将有更多的肌理效果被运用于现代设计之中。

而触觉肌理强调人触觉感官的感受。用手或是其他部位触碰物体表面的纹理,该纹理

给人的感受强烈就是触觉肌理,如光滑的、粗糙的、火热的、冰凉的、温暖的、冷酷的等。在现实生活中,触觉肌理给人的感受比视觉肌理来得更直观、更强烈,通过肌肤交流,人们感受物体的性格与质感。如图5-203与图5-204所示。

但在平面构成中,视觉肌理所占的比重更多一些,它强调对视觉的冲击,通过视觉来传达物体的外部特征和内部结构。如图5-205与图5-206所示。

图5-203 触觉肌理1 学生作品(指导老师任怡)　　图5-204 触觉肌理2 学生作品(指导老师任怡)

图5-205 视觉肌理1 学生作品(指导老师任怡)　　图5-206 视觉肌理2 学生作品(指导老师任怡)

肌理应用到平面视觉中形成一种构成形式,开发肌理的平面视觉效果常用的技法有以下几种。

1. 手绘法

手绘法是一种可以借助任何工具,使用可以留下痕迹的材料(不一定是颜料、墨水),绘制任何想要表达的图形的技法。由于工具、色彩、绘画时手法轻重的不同而留下的图形,一定是变化丰富不同于正规绘画给人的感受的。如图5-207~图5-210所示。

图5-207 肌理表现1 学生作品　　　　图5-208 肌理表现2 学生作品
　　(张惠 指导老师任怡)　　　　　　　(张惠 指导老师任怡)

图 5-209 肌理表现 3 学生作品
（陈婷娜 指导老师任怡）

图 5-210 肌理表现 4 学生作品
（陈婷娜 指导老师任怡）

2. 压印法

压印法适用于任何有纹路的物体，如手掌、树叶、木片等。将物体涂上颜色后用力印向纸面形成图形的技法即压印法，该法类似于盖图章。如图 5-211～图 5-214 所示。

图 5-211 压印法肌理 1 学生作品（指导老师任怡）

图 5-212 压印法肌理 2 学生作品（指导老师任怡）

图 5-213 压印法肌理 3 学生作品（指导老师任怡）

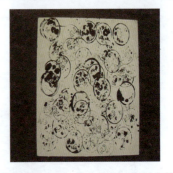
图 5-214 压印法肌理 4 学生作品（指导老师任怡）

3. 喷洒法

将颜料稀释，用专用喷笔、喷壶绘制作品，或是用刷子、梳子、毛笔弹洒来绘制作品，使画面形成自然喷洒形态的技法即为喷洒法。如图 5-215～图 5-218 所示。

图 5-215　喷洒法肌理 1　学生作品（指导老师任怡）　　　　图 5-216　喷洒法肌理 2　学生作品（指导老师任怡）

图 5-217　喷洒法肌理 3　学生作品（指导老师任怡）　　　　图 5-218　喷洒法肌理 4　学生作品（指导老师任怡）

4. 拓印法

拓印法在我国碑帖制作中运用得最为广泛，一般是在有纹路的物体上刷上墨汁，盖上宣纸后用纸锤不断轻敲，直到最后显出纸纹，同压印法类似。另外，还可以利用水、油不溶的特点在水面上滴落油性色彩，色彩漂在水面上形成不同的形状，用吸水性较好的纸张吸附色彩，得到意想不到的画面效果。同理，在水面上滴落与水密度不同的色彩，并用手轻轻搅动水面，会形成各种美丽的弧线，用纸吸附就能得到漂亮的画面。如图 5-219～图 5-221 所示。

图 5-219　拓印法肌理 1　学生作品　　图 5-220　拓印法肌理 2　学生作品　　图 5-221　拓印法肌理 3　学生作品
　　　　（指导老师任怡）　　　　　　　　　　（指导老师任怡）　　　　　　　　　　（指导老师任怡）

5. 渲染法

渲染法是一种用吸水性较好的纸张，或者是让纸张处于半湿的状态，在纸张上滴上不同的色彩，让其慢慢晕开相互纠缠、影响，得到很偶然的色彩和图形的技法。如图 5-222

~图 5-224 所示。

图 5-221 渲染法肌理 1 学生作品（指导老师任怡）　　图 5-222 渲染法肌理 2 学生作品（指导老师任怡）　　图 5-223 渲染法肌理 3 学生作品（指导老师任怡）

6. 自流法

自流法是一种将用水充分稀释的颜料滴在光洁的纸面上，晃动纸面使其自然流淌，或者是借用外力，如用吸管吹动颜料而形成偶然图形的技法。如图 5-225～图 5-228 所示。

图 5-225 自流法肌理 1 学生作品（指导老师任怡）　　图 5-226 自流法肌理 2 学生作品（指导老师任怡）

图 5-227 自流法肌理 3 学生作品（指导老师任怡）　　图 5-228 自流法肌理 4 学生作品（指导老师任怡）

7. 刮擦法

刮擦法是一种将颜料厚厚地涂在纸张上，待其干到八成时，借用工具如刀、棍、笔等在颜料表面刮擦或是磨擦得到偶然图形的技法。如图 5-229～图 5-232 所示。

图 5-229 刮擦法肌理 1 学生作品（指导老师任怡）　　图 5-230 刮擦法肌理 2 学生作品（指导老师任怡）

图 5-231 刮擦法肌理 3 学生作品（指导老师任怡）　　图 5-232 刮擦法肌理 4 学生作品（指导老师任怡）

8. 拼贴法

拼贴法是一种选用旧报纸、杂志、布料等，根据设计要求进行拼贴形成新图案的技法。用自然物品如树叶、干花瓣等也能拼贴成有趣的作品。如图 5-233～图 5-235 所示。

图 5-233 拼贴法肌理 1 学生作品（指导老师任怡）　　图 5-234 拼贴法肌理 2 学生作品（指导老师任怡）

图 5-235 拼贴法肌理 3 学生作品（指导老师任怡）

9. 烟熏火烧法

烟熏火烧法是一种用火焰熏炙纸张，使纸张的表面产生一种自然纹理的技法。如图 5-236～图 5-239 所示。

图 5-236　烟熏火烧法肌理 1　学生作品
（指导老师任怡）

图 5-237　烟熏火烧法肌理 2　学生作品
（指导老师任怡）

图 5-238　烟熏火烧法肌理 3　学生作品
（指导老师任怡）

图 5-239　烟熏火烧法肌理 4　学生作品
（指导老师任怡）

方法是为设计服务的，适当使用才能强调设计的美，过度使用则会破坏画面效果。

课 题 训 练

根据肌理形成的方法，做 6 张肌理构成，注意视觉与触觉之间的对比，强调色彩的和谐。要求：尺寸 10 cm×10 cm，纸张质地不限。

课题参考（见图 5-240～图 5-259）。

图 5-240　肌理表现 1　学生作品（指导老师任怡）

图 5-241　肌理表现 2　学生作品（指导老师任怡）

图 5-242　肌理表现 3　学生作品（指导老师任怡）　　图 5-243　肌理表现 4　学生作品（指导老师任怡）

图 5-244　肌理表现 5　学生作品（指导老师任怡）　　图 5-245　肌理表现 6　学生作品（指导老师任怡）

图 5-246　肌理表现 7　学生作品（指导老师任怡）　　图 5-247　肌理表现 8　学生作品（指导老师任怡）

图 5-248　肌理表现 9　学生作品（指导老师任怡）　　图 5-249　肌理表现 10　学生作品（指导老师任怡）

图 5-250　肌理表现 11　学生作品（指导老师任怡）　　图 5-251　肌理表现 12　学生作品（指导老师任怡）

平面构成

图 5-252　肌理表现 13　学生作品（指导老师任怡）　　图 5-253　肌理表现 14　学生作品（指导老师任怡）

图 5-254　肌理表现 15　学生作品（指导老师任怡）　　图 5-255　肌理表现 16　学生作品（指导老师任怡）

图 5-256　肌理表现 17　学生作品（指导老师任怡）　　图 5-257　肌理表现 18　学生作品（指导老师任怡）

图 5-258　肌理表现 19　学生作品（指导老师任怡）　　图 5-259　肌理表现 20　学生作品（指导老师任怡）

第6章

平面构成在现代设计中的应用

平面构成

平面构成作为三大构成之一,是所有设计专业的基础课程,其教学的基础地位,不仅仅适用于平面设计专业,同样适用于其他的设计方向。在现代设计中,平面构成的意义已不拘泥于表面形式和结构的变化,它巧妙地将形式特点融入各类设计细节中,使设计呈现一种序列感和装饰效果。无论是平面设计、建筑设计、产品设计、装饰设计还是界面设计,只要是优秀的设计作品,总能在其中找到平面构成的形式特点。同样的,掌握好平面构成的原理和构成法则,将其灵活地运用到现代设计之中,使其呈现独特的形式特点,是本课程学习的最终目的。

6.1 平面构成在平面设计中的应用

当进行平面设计的时候,初学者会很苦恼,不知如何将有效的元素合理地安排在版面上,既可以突出主题,又兼顾其他要点。平面设计中的形态要素繁复多变,文字部分既可以作为点处理,也可以呈现线面特点;图形部分,可以作为面的表达。文字、图形的关系成为版式编排的重点,而版式编排也具有构成的形式特点。通常,点、线、面作为平面构成的三种基本形态要素,是构成所有图形形象的基本元素,点、线、面的结合,使视觉元素更加复杂丰富,并使平面作品的画面表现力增强,如图6-1~图6-4所示。而基本形与骨骼的构成变化是平面构成的核心部分,其变化包含重复、夸张、对比、渐变、近似、特异、发射等。这些构成变化融入平面作品的版式编排中,呈现具有装饰效果的秩序感和强烈的形式美,如图6-5与图6-6所示。

图6-1 点构成特点的包装设计　　　　图6-2 点构成特点的海报设计

第 6 章 平面构成在现代设计中的应用

图 6-3 线构成特点的包装设计　　　　图 6-4 线构成特点的海报设计

图 6-5 点、线、面构成特点的包装设计 1　　图 6-6 点、线、面构成特点的包装设计 2

图 6-7 的白酒包装，下部红色瓶签设计的斜线构成，给白酒包装增添了活力。图 6-8 书籍《活着》的封面设计利用线这一抽象元素及形态的情感联想揭示出主人公一生的坎坷经历。

图 6-7 "东方韵"白酒包装设计　　　　图 6-8 《活着》封面设计

图6-9《敬人书籍设计》的封面,将文字作为点、线、面进行布局和设计。一个字在视觉上是一个点,一行字在视觉上是一条线,一片字在视觉上是一个面。设计师利用这种心理反应,在封面设计中将文字作为点元素,对副标题、出版社名、作者名等文字进行字体、字号的选择和字距、行距的调整及排列,形成了强弱、虚实不同的线或面。此时,所有的文字以点、线、面的角度在有限的空间内巧妙布局,从而产生节奏感和韵律感,丰富了画面层次。图6-10 设计原理同图6-9 相似。

图6-9 《敬人书籍设计》封面设计

图6-10 《品牌设计》封面设计

图6-11～图6-14是各种构成风格示例。

图6-11 近似构成风格的海报

图6-12 近似构成与特异构成特点的包装设计

图 6-13 特异构成特点的包装设计 1　　　　　图 6-14 特异构成特点的包装设计 2

图 6-15～图 6-17 是 adidas 的推广海报系列，其中运用了特异构成，将形象与产品组合排列，以暗示产品的特性。

图 6-15 adidas 推广海报 1　　　图 6-16 adidas 推广海报 2　　　图 6-17 adidas 推广海报 3

图 6-18 与图 6-19 是俄罗斯糖果品牌 Sugarpova 的包装设计及平面广告，运用渐变、发射等平面构成的基本形式法则，形成了有韵律的进深感和空间感，传达快乐惊喜的感受。

图 6-18 俄罗斯糖果品牌 Sugarpova 包装设计　　　图 6-19 俄罗斯糖果品牌 Sugarpova 平面广告

图 6-20～图 6-24 为利用各种构成特点制作的平面设计作品示例。

图 6-20 重复构成特点的包装设计 1　　　　　　图 6-21 重复构成特点的包装设计 2

图 6-22 密集构成特点的书籍内页设计　　图 6-23 密集构成特点的海报设计　　图 6-24 发射构成特点的网页设计

6.2　平面构成在建筑及室内设计中的应用

建筑及室内设计是空间艺术的表现，其中涉及大量的几何形态排列及组合关系。这与平面构成中的点、线、面及基本形的构成变化有异曲同工之处。这里将建筑的外观设计归为二维空间的范畴，因此在外观设计中，构成特点会给建筑设计带来形式感与秩序特征。同样，在内空间的排列中，二维平面设计与三维空间设计的结合，使内空间的功能性与装饰性融为一体，其秩序特征与外观设计保持一致，成为整体。

图 6-25 是概念建筑设计的模型，而图 6-26 则是这些模型的平面投影图。在这些投影图中，可以看出构成的特点。平面构成加上立体的效果，使概念建筑的形态排列更具秩序性。

图 6-25　概念建筑设计

图 6-26　建筑设计的平面投影图

图 6-27 是由 Magma Architecture 设计的伦敦奥林匹克射击赛场，位于伦敦伍尔维奇区，模数化的钢桁架和结构组件组成了简洁的方形体量，面积 18 000 m^2 的双层聚氯乙烯膜包裹了整个建筑。白色聚氯乙烯表皮上的彩色圆点也作为张力节点起到支撑作用。

图 6-27　伦敦奥林匹克射击赛场　Magma Architecture

图 6-28 为中国国家体育场"鸟巢"的场馆设计，如同一个巨大的容器，高低起伏变化的外观缓和了建筑的体量感。图 6-29 为线构成特点的建筑设计。采用了线构成的方法，像树枝编织的鸟巢，外观即为建筑的结构，立面与结构达到了完美的统一。

图 6-28　中国国家体育场"鸟巢"　　　　　　　图 6-29　线构成特点的建筑设计

图 6-30 是位于澳大利亚墨尔本的度假屋 klein bottle house，由 McBride Charles Ryan 建筑事务所设计，形态构成上完全打破了传统意义上建筑学中点、线、面的概念（建立在直角坐标系基础上的），完全是通过若干个完全不同的三角面和不规则四边形拼接而成的一个封闭空间。

图 6-30　澳大利亚墨尔本的度假屋 klein bottle house

重复作为组织和表现建筑的一种手段，以基本形的规律化反复加强建筑的力度，并造成极强的秩序感与韵律感，达到视觉上的美感。如图 6-31 与图 6-33 所示。图 6-34 为法国斯特拉斯堡的"折叠教堂"项目，由纽约建筑设计公司 Axis Mundi 完成。建筑由一系列带褶皱的混凝土拱组成，除了外观看上去非常辉煌，它的每一个折叠拱之间都镶有透明玻璃幕墙，加上教堂朝向为南北开放，室内光线始终充足。戏剧性与工艺性交融，让人身处教堂时拥有更多的神圣感觉。

图 6-31 重复构成的建筑外观设计 1　　　　　图 6-32 重复构成的建筑外观设计 2

图 6-33 重复构成的建筑外观 3　　　　　图 6-34 法国斯特拉斯堡的"折叠教堂"

图 6-35 悉尼歌剧院贝壳形屋顶下方是结合剧院和厅室的水上综合建筑。运用了渐变构成，以类似的基本形渐次地、循序地逐步变化，呈现了一种有阶段性的、调和的秩序。其他案例如图 6-36 与图 6-37 所示。

平面构成

图 6-35 悉尼歌剧院外观

图 6-36 渐变构成的建筑内空间设计 1

图 6-37 渐变构成的建筑内空间设计 2

图 6-38 与图 6-39 为发射构成的建筑。

图 6-38 发射构成的建筑空间设计　　　　图 6-39 发射构成的里昂托拉高速列车车站

2010 年上海世博会的各国场馆设计运用了多种元素和手法，是现今建筑设计的典型代表。其中大量使用构成形式，使各国场馆各具特点。同时在材料和色彩上也采用创新手段，以达到设计目的。选用具有代表性构成风格的场馆设计如图 6-40～图 6-50 所示。

图 6-40 上海世博会哈萨克斯坦馆（使用纺织品做材料，通过缠绕以重复构成方式形成特殊的设计）

图 6-41 上海世博会乌兹别克斯坦馆（使用蓝色条纹塑料板，以重复构成方式组成外墙部分）

图 6-42　上海世博会韩国馆外观使用密集构成形式　　图 6-43　上海世博会韩国馆局部使用近似构成形式

图 6-44　上海世博会香港馆（外观上采用了局部线构成的特点，使其具有秩序感与设计感）

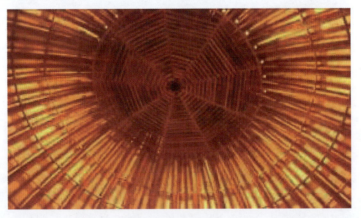

图 6-45　上海世博会印度馆（内部竹材制作的密集构成屋顶设计）

第 6 章 平面构成在现代设计中的应用

图 6-46 使用砖块进行重复构成的城市主题馆外墙设计

图 6-47 上海世博会圣保罗城市馆
（内部具有近似构成的设计）

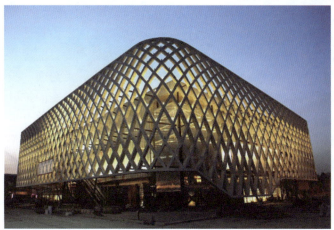

图 6-48 上海世博会法国馆（骨骼重复构成形式的外墙）

图 6-49 上海世博会澳大利亚馆（外墙具有近似构成风格）

平面构成

图 6-50　上海世博会意大利馆（具有近似构成风格的外墙设计）

　　室内设计是一种立体空间的规划设计，平面构成因素在室内设计中的应用主要包括两个层次的处理方法：一是对平面性的点、线、面进行立体空间性的理解；二是室内环境设计中整体性的各单位体之间在完整的范围内，通过点与点、点与面、线与面等形体或调和或重叠或分隔的造型手段，增加三维空间的丰富性、趣味性、空间扩展性。将平面构成合理地运用到建筑及室内设计中去，会为其外观形态和内部各元素的有机组合带来有序的节奏感，使之产生空间秩序，满足人们的审美需求。

　　室内设计中的点、线、面，总体来说体现在基础硬装与软装饰上。如图6-51与图6-52所示。图6-53酒店室内空间通过对墙面、地面、顶棚的设计，以及家具、灯具等的造型选择，将点、线、面有机融合，营造出简洁但视觉效果丰富的空间环境。图6-54是具有线构成特征的餐饮空间设计。图6-55是悉尼超级明星建筑师Chenchow Little设计的 180 m^2 Bresic 惠特尼山办事处，是一个开放布置的协同办公环境。可折叠的点状冲铜屏幕遮挡会议室，隐私和开放之间做到平衡。

图 6-51　墙面为线构成的餐饮空间设计

图 6-52　灯具形成点与线构成的餐饮空间设计

其他室内设计中用到各元素的案例如图6-53～图6-57所示。

图6-53　酒店室内空间设计

图6-54　具有线构成特征的餐饮空间设计

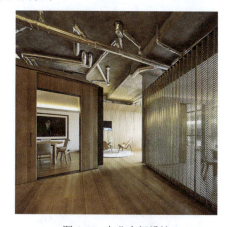

图6-55　办公空间设计

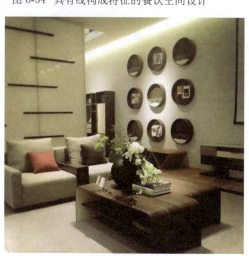

图6-56　墙面软装饰为重复构成的家居空间设计

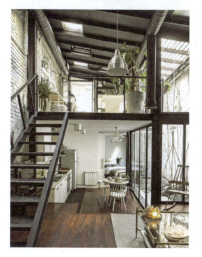

图6-57　点、线、面相融合的家居空间设计

6.3 平面构成在产品设计中的应用

产品造型设计是由二维平面进入三维立体空间的构成表现，不仅局限于对产品二维形态的刻画，更要塑造出产品的体量感、空间感。但很多产品的立体形态仍需要转化为平面来进行处理，如产品的正面或侧面、产品的局部表面特征等。产品设计中的平面构成主要表现在外观界面的设计和造型设计上。外观界面设计中大量地使用到点、线、面构成原理，将各组成元素简化成点、线、面形式，从而进行有序的排列组合，形成具有功能性的秩序，以达到功能与装饰的统一，满足人们的审美需求。在造型设计中则借用平面构成的基本形设计与构成法则，使产品的造型结构与界面同样具有功能性与装饰性特点。

图 6-58 是点、线构成的椅子设计。图 6-59 是美国设计师 Laura Kishimoto 设计的一把名为 Saji 的木条椅子，座位和靠背用纵横交错的白蜡木木条做成，共同形成一个造型独特的几何体。图 6-60 是德国设计师 Simon Desanta 在 1988 年设计成型的飞毯座椅，有着飘逸般的造型像极了阿拉丁神话里的飞毯，而且还符合人体工程学的受重设计，能保证足够的平衡性能。

图 6-58　点、线构成的椅子设计　　图 6-59　线构成特征的椅子设计　　图 6-60　面构成的椅子设计
　　　　　　　　　　　　　　　　　　　　Laura Kishimoto　　　　　　　　　Simon Desanta

图 6-61 ～图 6-63 是利用点、线、面元素设计的灯具。

图 6-61 点重复构成的灯具设计　　　　　　图 6-62 点、线结合的灯具设计

图 6-63 面构成的灯具设计

图 6-64 为"素舍"中式家具设计，设计师将中国传统元素很好地融入家具设计中，整体由曲水·桌、直木·椅、竖枝·架、对案·柜、弓月·灯、漫山·香台、蒲团·垫七部分组成，呈现明显的点、线、面构成形式，朴素而有力量，让人感受到一种传统文化的源远流长。

图 6-64 素舍——江南山水风情家具

图 6-65 的酒架设计属于重复构成。这样既保证了功能上的实用性，又让人感到井然有序。而单体在数量及位置上的不对称排布，使产品在视觉形象上除了秩序化、整齐化外又不失节奏感。图 6-66 是具重复构成特征的灯具设计。

图 6-65 酒架设计　　　　图 6-66 具重复构成特征的灯具设计

图 6-67 为建筑设计师张永和设计的"葫芦"系列餐具，设计概念来自对若干个单球和双球的葫芦进行角度不同的切割，便产生了一系列大大小小形状各异的碗碟。为餐具设计了存放架，餐具不用时，又可恢复葫芦原来的形状。

图 6-67 具近似构成特征的"葫芦"餐具

图 6-68～图 6-72 为平面构成在产品设计中的应用。

图 6-68 具近似构成特征的书架设计

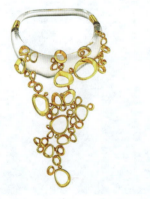 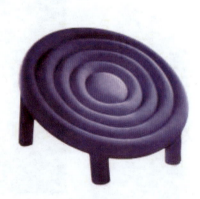

图 6-69 近似构成在首饰设计中的运用　　图 6-70 发射构成使家具设计更具现代风格

第 6 章 平面构成在现代设计中的应用

图 6-71　发射构成在灯具设计中的应用　　　图 6-72　螺旋线条在产品外观设计中的应用

6.4　平面构成在装饰设计中的应用

平面构成因其秩序性特征而具有装饰特点,这种装饰特点带有强烈的几何特征,是基本形通过构成排列而形成的,具有抽象特点,更具有联想特征。它与装饰设计中的单纯写实变形仍然有区别,但两者的形式美法则是一致的,表达装饰性的形式是相似的。因此仍然可以使用平面构成变化来进行装饰设计,以达到更加丰富的效果。

图 6-73 为泰国设计师 Decha Archjananun 设计的系列花瓶,完全颠覆了传统样式。他摒弃传统花瓶各种曲线特制,采用超简约的金属框架来扮演瓶身角色。

图 6-73　线构成特点的花瓶设计　Decha Archjananun

图 6-74 ~ 图 6-89 为平面构成在装饰设计中应用的示例。

图 6-74　点构成的蘑菇墙饰 / 玻璃　　　图 6-75　线构成装饰品 / 铁艺

图 6-76 线构成的墙饰/铁艺

图 6-77 线构成特点的装饰设计

图 6-78 点、线构成在装饰设计中的应用 1

图 6-79 点、线构成在装饰设计中的应用 2

图 6-80 点构成特点的烛台设计

第 6 章　平面构成在现代设计中的应用

图 6-81　线构成特点的烛台设计 1

图 6-82　线构成特点的烛台设计 2　　　　　图 6-83　面构成特点的烛台设计

 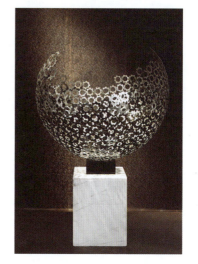

图 6-84　点、线、面构成特点的装饰画设计　　　图 6-85　重复构成在装饰设计中的应用

平面构成

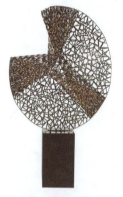

图 6-86　密集构成在装饰设计中的应用 1　　　　图 6-87　密集构成在装饰设计中的应用 2

图 6-88　近似构成特点的装饰品设计　　　　图 6-89　渐变构成特点的花瓶设计

6.5　平面构成在纺织品设计中的应用

纺织品设计中视觉部分主要分为图案设计和造型设计。其中图案设计与平面构成在排列组合形式的角度而言是重叠的，即平面构成作品可以直接作为图案使用，从而产生独特的设计效果。在造型设计中，服装的造型及室内软装饰造型设计也大量地使用到平面构成元素，其中不仅仅是点、线、面等基本元素，还包括基本形，形与形之间的组合变化等，从而创造出新的造型元素。通过点、线、面及基本形在造型设计中的应用，使其具有强烈的视觉效果和几何形态特征，为纺织品的设计带来新的形式特点。

在服装设计中，应用的点有多种，如大点、小点、虚点、实点、黑点、白点、光滑的点、粗糙的点等，运用到的构成形式也是多种多样。点的重复构成运用的部位很灵活，也很多变，有时候整套服装都可以用上同样的点元素，以达到重复构成的效果。点的重复构成在服装中的应用，让人感觉简洁大方，统一和谐。点的渐变构成在服装中的应用多为上

装或裙装，位置可以在腰上，也可以在肩上或其他部位，大致的组成方式为大小渐变，抑或点的明度渐变等。

图 6-90 中的路易威登波点图案服装带给人一种复古风情的新诠释，同时用夺目的色彩和 20 世纪 50 年代的波尔卡圆点来展现女性的精制与风情。图 6-91 是波点元素在男装上的运用。

图 6-90 路易威登波点图案服装

图 6-91 波点元素在男装上的运用

线的品类繁多，大致可分为直线与曲线。直线有交线、平行线、直线、虚线；曲线有抛物线、旋涡线、曲线、椭圆线等。线是设计中最富表现力的元素，因此线的构成在服装设计中可以表达柔和，也可以表达粗犷；它可以表达简洁，也可以表达丰富；它可以表达整齐，也可以表达凌乱等。线元素的构成形式在服装中主要有肌理构成、重复构成、对比构成、渐变构成、发射构成等。线的肌理构成在服装设计中的应用很容易得到表达，可以是服饰中的装饰，也可以是服装结构本身。线的对比构成在服装中的应用主要体现在一些特殊的图案效果。如不同的明度组成的线会出现特殊的空间效果；又如粗细不一的线构成的对比，会让服装的形式感更为丰富。线的渐变构成，尤其是线的疏密渐变会让人产生强

烈的空间感，甚至给人一种从二维上升到三维的特殊感受。根据这一特性，线的渐变构成主要被应用在前卫服装设计或高科技服装设计中。

图 6-92 中的男装设计将条纹加以变化印在面料上，或者把条纹变成图案，或者用条纹构建新的廓形，或者以饰边的形式强调服装轮廓，都可以看到条纹本身被放大后的运用。条纹只是以不同比例、不同粗细出现，就营造出丰富的光影效果，还能通过服装结构从二维向三维转变。

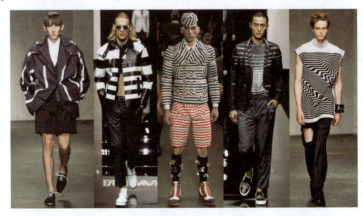

图 6-92　线构成在男装上的运用

图 6-93 是三宅一生在巴黎时装周发布的 2014 秋冬时装。这一季采用了流线型的褶皱和充满建筑感的造型，整个系列靠金属感的面料和褶皱的流线形成服装的廓形，工艺和创意都让人印象深刻。

面从形状分类可以分为几何面和有机面。几何面有三角形、四边形、梯形、圆形等。有机面则是更随意的面，具有偶然性、有机性。面的重复构成在服装中的应用随处可见。如格子套装、格子衬衫，便可以归为几何面的重复构成，给人稳重、高雅、高品位的感觉。面的特异构成，主要应用在一些比较艺术化的服饰上。在服饰整体有序的图案安排中，出现一些特异图案的变化，如在一片整齐排列的黑色拼图里出现一片白色拼图。

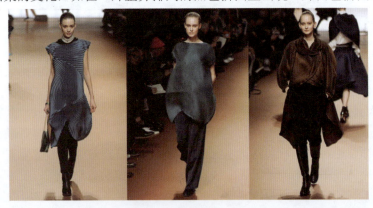

图 6-93　巴黎时装周 2014 秋冬时装　三宅一生

图 6-94～图 6-100 为平面构成在纺织品设计中的应用示例。

 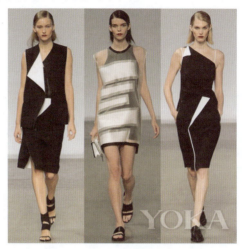

图 6-94　服装设计中面构成表现 1　　　图 6-95　服装设计中面构成表现 2

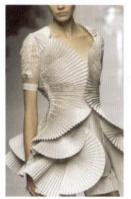 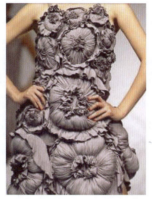

图 6-96　线、面构成的表现　　图 6-97　近似构成在服装面料上的表现　　图 6-98　"百福图"礼服运用了近似和密集构成

图 6-99　纺织品图案中的重复构成　　图 6-100　纺织品图案中的近似构成

图 6-101 爱马仕丝巾大多是由著名艺术家设计的，每条丝巾都有不同的图案。虽然每幅图案都诉说着一个故事或纪念某一事件，但是在图案的构成形式上，依然看到大量的点、

线、面元素及重复、渐变、近似、发射等构成形式。

图 6-101　爱马仕丝巾的图案设计

6.6　平面构成在网页界面设计中的应用

网页界面设计是在屏幕的有限空间内进行各种视觉元素的有序排列组合，它决定了网页设计的整体风格、色彩倾向及视觉传达效果，因此版式设计是网页界面设计的根本。在网页中，无论怎样的版面，最终可以简化概括成点、线、面。研究版式设计基本构成元素的点、线、面可以更好地体现设计主题，突出网页中图片、文字、影音等元素之间的主次关系，最终呈现较好的版面视觉效果。

在网页界面设计中，点是以抽象形式存在的，它的效果取决于与之共存的其他元素相互之间的比例。网页中的一个图片、一个企业标志等以单独姿态呈现的视觉元素，都给人以点视觉印象。点存在的形式很多，可以单独存在，用于点缀网页版面，也可以组合形式进行密集、朝向排列形成较强视觉牵引力，还可以线化、面化使网页版面更加灵活和突显凝聚力，最终起到突出网页界面设计主题，平衡、填补空间，活跃网页画面的作用。如图 6-102 与图 6-103 所示。

图 6-102　网页界面设计中的点构成 1

图 6-103　网页界面设计中的点构成 2

图 6-104 的网页内容需要入口较多,采用点阵式的方法予以排列重构,局部元素采用图片元素形成特异,既满足了页面功能的需求又提升了页面的趣味性与冲击力。

图 6-104　网页界面设计中的点的重复与特异构成

在网页界面设计中,以直线、曲线等实体线条,文字、图片形成的虚线或通过位置的编排引导形成的视觉流程线应用于网页的编排设计中,在整个网页中起到装饰、分割、界定空间,并有效地组织好网页中各种元素复杂关系的作用。横向和竖向的直线非常常见,利用整齐的线条可以打造出有序的视觉路径及信息层级。斜线则会给人带来很强烈的失衡感,无论是利用简约的几何图形,或者是精致的倾斜图像,打破传统布局,创造动态的自由视感,让构成更加复杂。曲线常见的类型有弧线、圆形等几何曲线和自由曲线,给人柔和、舒缓、流畅等心理感受,能使散乱的版面变得集中。尤其是自由曲线,可以形成引导浏览者的视觉流程线,使读者能按照设计师的设计意图去浏览网页,加强版面的可视性。

在图 6-105 的网页界面设计中斜线被广泛使用,非常抢眼。图 6-106 采用非传统的菜单,让人感觉动感十足。三条斜线令人印象深刻,从而和菜单中其他按钮有所区别。图 6-107 在干净、毫无繁杂感的页面中使用了纤细的斜线,感觉优雅又精致。图 6-108 的弧线加强动感。图 6-109 通过服饰单品的倾斜排版加强动感,同时让视觉中心更为集中。图 6-110 通过线构成使界面更突出重点。

图 6-105　网页界面设计中的线构成 1　　　　　图 6-106　网页界面设计中的线构成 2

图 6-107 网页界面设计中的线构成 3　　　图 6-108 网页界面设计中的线构成 4

图 6-109 网页界面设计中的线构成 5　　　图 6-110 网页界面设计中的线构成 6

相对于点和线来说，面具有更实在的质感和更形象的视觉表现力。网页中面的表达形式很多，可以把某个图片、字母进行放大处理，来突出显示面的效果；可以通过不同线的空间划分，以形成不同规格形状的面来强调各个板块的内容；可以根据主题风格，通过颜色变化形成主次分明的版面结构，丰富视觉与网页本身的需求；也可以通过背景的面或留白处理衬托网页中的各个元素，以突出网页的信息，增加空间想象力。如图 6-111～图 6-120 所示。

图 6-111 网页界面设计中的点、线、面构成 1　　　图 6-112 网页界面设计中的点、线、面构成 2

第 6 章 平面构成在现代设计中的应用

图 6-113 网页界面设计中的点、线、面构成 3

图 6-114 网页界面设计中的点、线、面构成 4

图 6-115 网页界面设计的重复构成

图 6-116 网页界面设计的近似构成

平面构成

图 6-117　网页界面设计的发射构成 1　　　　　图 6-118　网页界面设计的发射构成 2

图 6-119　网页界面设计的渐变构成　　　　　　图 6-120　网页界面设计的密集构成

随着移动终端的发展，App 市场潜力无限。手机 App 中重要的两点的就是产品本身的用户界面（UI）设计和用户体验（UE/UX）。用户界面设计是指对软件的人机交互、操作逻辑、界面美观的整体设计，平面构成中的点、线、面及构成法则对手机 App 的界面布局、图标、按钮等的设计有重要影响。

图 6-121 中 iOS7 系统的界面设计以留白来处理信息之间的层级关系，极细的线在界面中显得非常精致，它的设计是一种纯粹极简的演绎。界面中点、线、面的元素合理地排布，无不体现了设计师的匠心所在。图 6-122～图 6-124 为平面构成在界面设计中的应用示例。

第 6 章　平面构成在现代设计中的应用

图 6-121　iOS7 系统的界面设计

图 6-122　点、线、面在登录界面设计中的运用　　图 6-123　点、线、面在 App 界面设计中的运用

平面构成

图 6-124　点、线、面在健身 App 界面设计中的运用

通过以上图例不难发现，平面构成已渗入到人们生活的各个方面中，它不仅仅作为独立的艺术形式而存在，同时也与产品结合，使观者产生新奇的艺术体会。自从构成主义诞生至今，艺术也在不断地发展。构成风格所独有的秩序美感，为各行各业的产品带来新的艺术形式，也为艺术的多样化提供更新、更广阔的创意天地。

参 考 文 献

[1] 萨马拉．平面设计中的绘画、构成、色彩与空间样式．刘雪芹，韦锦泽，译．南宁：广西美术出版社，2014.

[2] 洪雯，敖芳，罗倩倩．平面构成．北京：中国青年出版社，2017.

[3] 杨诺．平面构成原理与实战策略．北京：清华大学出版社，2017.

[4] 夏镜湖．平面构成．5版．重庆：西南师范大学出版社，2017.

[5] 铁钟，沈洁．二维设计．北京：清华大学出版社，2018.

[6] 穆旭龙．平面构成创意设计．重庆：西南师范大学出版社，2017.

[7] 倪洋．平面构成．上海：上海人民美术出版社，2007.

[8] 汪芳．平面构成教程．杭州：浙江人民美术出版社，2005.

[9] 毛溪．平面构成．上海：上海人民美术出版社，2015.

[10] 史喜珍，齐兴龙．平面构成．北京：北京理工大学出版社，2009.

[11] 高海军．平面构成．北京：中国青年出版社，2010.

[12] 王伟，刘媛媛，顾万方．平面•构成•设计．北京：中国电力出版社，2010.

[13] 汉娜．设计元素：罗伊娜•里德•科斯塔罗与视觉构成关系．李乐山，韩琦，陈仲华，译．北京：中国水利水电出版社，2003.

[14] 王忠恒，于振丹．实用平面构成训练技法．北京：清华大学出版社，2010.

[15] 张柏萌．二维构成基础．北京：高等教育出版社，2008.

[16] 沈学胜，张丹丹，吴永坚．设计构成学．北京：北京师范大学出版社，2010.

[17] 郭雅冬．构成基础．北京：清华大学出版社，2010.

[18] 全泉，陈良，廖远芳，等．三大构成．南宁：广西美术出版社，2010.

[19] 董庆波，董庆涛．构成设计：平面篇．南昌：江西美术出版社，2010.

[20] 万轩，刘琪，孔晓燕．设计构成．2版．北京：中国电力出版社，2014.

[21] 张瑞瑞．意象构成．武汉：华中科技大学出版社，2008.

[22] 江滨，黄晓菲，高崩．二维设计基础•平面构成．北京：中国建筑工业出版社，2010.